帶孩子一起露營趣

吳易芸、曾文永

著

目　錄
CONTENTS

Part1 露營前的準備

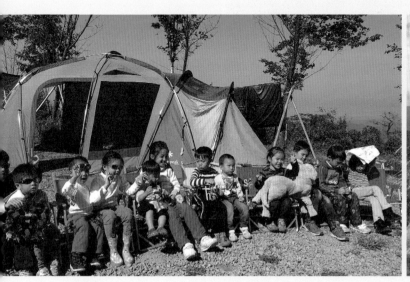

Part2 來露營了！

Part3 快快樂樂露營，一定要注意的其他事項

自序

點燃全家人的露營魂

吳易芸／文

說起我露營的資歷，可是從小學時代就開始了。印象中，小學六年從來沒有拿過全勤，經常爸媽興致一來，就幫我們請假去露營，老爸的至理名言就是，「只要功課跟得上，少上幾堂課沒什麼關係啦！不要考全班最後一名就好了！」有時候上課上到一半，媽媽就出現在教室門口，跟老師打個招呼就把我們帶走了，那種「別人坐在教室上課，我要出去玩」的暗爽，到現在還是難以忘懷。印象中小學除法不是老師教的，因為曠課曠到不知道老師在說什麼？是老爸在家裡拿著棍子把我教會的。

從小爸媽跟鄰居的叔叔伯伯們就很愛戶外活動，我們露營都是好幾家人一起去，小朋友年紀相仿，平常就是好玩伴，因此露營變成了我們最開心的事。常常晚上半夜出發，一早醒來已經從台中開到花東，小朋友也要幫忙搬器材，早期的帳篷營柱都是鐵的，我們一人幫忙拿兩、三根，有一次要走過吊橋去溪邊露營，結果一根營柱還從吊橋滾下去，從此那頂帳篷就跛腳了。

印象最深刻的是有一年，老爸約親朋好友回到斗南古坑的鄉下，在爺爺家豬圈前面的空地露營，空氣中瀰漫著四周稻田的香味與豬大便的臭味，我們這群都市小孩難得有機會看到活生生的豬，一邊露營一邊在豬圈裡面玩，回想起來那味道並不臭，晚上就在三千多頭豬的叫聲中酣然入夢。那時的味道就像一股深刻的記憶，有著畫面深深的塵封在我的腦海中。

小學畢業後，升學壓力真的來了，從此沒有露營的機會，也忘了那是什麼感覺，露營的記憶就如同當時的帳篷，隨著時間老化遺棄了。直到大學加入童軍團，露營不再是歡樂時光，變成嚴酷的訓練活動，劈材燒火煮食、搭帳篷、打繩結、用竹子搭建餐桌椅，露營成了求生技能的訓練。印象中大學露營時，自己生火煮飯，沒有一次煮熟過，每次都是一邊吃著半生不熟的米飯，配著太鹹或沒味道的菜。還有一次食材放在帳

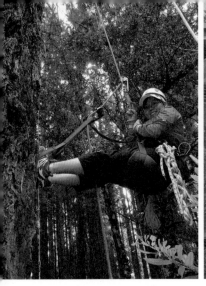
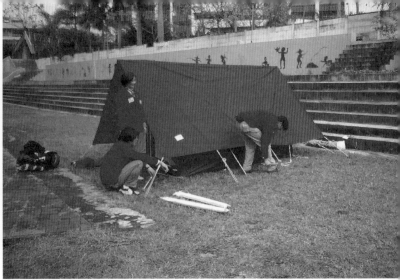

篷內忘記關上拉鍊，營地的野狗跑進去把我們的肉全部吃光，然後撒一泡尿在帳篷內，拍拍屁股走人，那五天的露營活動就成了齋戒日了。

其實，有點潔癖又好逸惡勞的我，不是戶外活動的愛好者，小時候露營因為不懂事，大學露營是誤入歧途，因此進入社會後我就幾乎完全與戶外活動切割。但命運總是捉弄人，我選擇嫁了一個戶外活動狂熱者，結婚前就拉我去爬山，婚後半推半就騙我去美國學爬樹，還讓我離開職場跟他一起開了一家戶外用品店，從此我衣櫥的衣服就沒有洋裝、高跟鞋，只剩下排汗衣跟登山鞋。

我的另一半是我大學的同學，也是童軍團的夥伴，他是真的喜愛戶外活動，大學四年他翹課的頻率都快比出席率高，明明我們念的是傳播科系，可是他的教室在戶外，常常約學長學弟就跑去郊外賞鳥、爬山，就算坐在教室裡面也是看賞鳥、星座書，不然就是專心低頭打繩結。大四那年大家談論畢業後的出路，同學們不是想進電視台，不然就是報社，我那親愛的另一半則說，「我要開一家戶外用品店！」

第一次帶他回我家見父母時，他帶的伴手禮不是水果禮盒或洋酒，而是一盞汽化爐，那爐子點燃了我老爸遺忘許久的戶外魂，立馬接受了這未來的女婿。就連拍婚紗照，他也要求要在戶外拍出電影《大河戀》的情境，搬了一堆帳篷營火在溪邊拍，還沒開拍，我臉上的妝就花了。

婚後我們各自離開辦公桌，投身進入戶外休閒市場。10年前我們剛開店時，國內露營風氣並不興盛，爬山人口

反而日益增加，店裡賣的帳篷與炊事工具多是給登山客人，講求的是輕質耐用，國內的露營人口多是學生團體或是露營車協會。

婚後我們偶爾會去露營，但還是延續大學刻苦耐勞的模式，只去野溪邊露營，享受真正的野外生活，不會特別花錢去人工營地，不過，他心中最渴望的是效法日本電影《七月七日晴》，與好友在溪邊垂釣、在桌邊喝酒聊天，享受精緻的露營經驗。因此國內開始慢慢引進日系與美系精緻的露營商品後，我們就開始瘋狂地搜集「讓露營很假掰的裝備」。

其實我們自己還沒有小孩，但偶爾會帶著我妹的小孩到處露營，會開始認真投入親子露營活動是從二年多前開始，我那另一半10年前就開始跟兩、三個好友玩掌中遊戲PSP「魔物獵人」，現在已經進化到3D版的NDS，從一群沒人管的單身男子玩到各自婚嫁，開始有女友與老婆的管束，然後小孩也出生了，能聚在一起打電動的機會就少之又少。因此有人提議「不如出來露營吧」！把老婆小孩都帶出來，打通宵也不會被罵。就這樣，一群天真的男人就展開心術不正的親子露營活動，還幫自己取了個「獵人露營團」的名號。

剛開始小孩最小的只有5個多月，

最大的不過6歲，除了我們夫妻，大家完全沒有露營經驗，但是小孩在戶外的強大適應能力與笑容，讓我們不得不展開每月一次的獵人露營，看到我們開心的照片在網路上炫耀，家中有小孩的朋友們也陸續加入露營的陣容。

念書的時候，露營只要搭好帳篷、煮一鍋泡麵坐在地上吃，剩下時間就去玩水、賞鳥、玩遊戲；現在有了經濟能力，露營越來越精緻舒服，看著小朋友們從開心出發一路玩到營地，回程路上滿足地睡著，就好像小時候爸媽帶我們出去露營的歡樂時光，隨著時代不同，露營的形式也漸漸不同，但帶給大人與小孩的歡樂與回憶，卻是恆久不變的！

最後，我要感謝我的獵人露營團夥伴們，雖然一開始親子露營的動機實在不體面，但也因為這群童心未泯的男人們，與勇於冒險犯難的夫人們，還有這些可愛到不行的小獵人們，重新點燃了我們的露營魂，讓我們在步入社會後，還能擁有純真熱情的友誼。在寫這本書的過程，大家全力支持幫我們拍照片、設計菜單、提供意見，這本書能夠順利完成付梓，不僅是提供我們夫妻數十年來的露營經驗分享，也將是我們獵人露營團珍貴而美好的回憶！

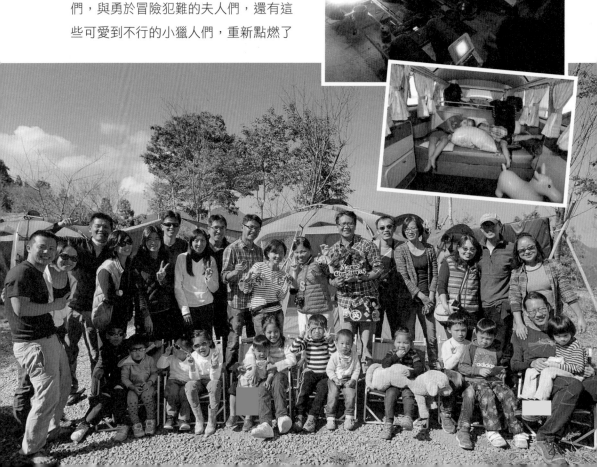

露營前
的準備

第一次親子露營Q&A

挑一個安全與趣味兼具的親子營地

好的開始是成功的一半；營地預約的眉眉角角

食材準備有訣竅，就要吃好也吃巧

全攻略！親子露營必備裝備

舒適、美觀都要顧，露營穿著學問大

活動巧規劃，給孩子一個難忘的回憶

Next ▷▷▷

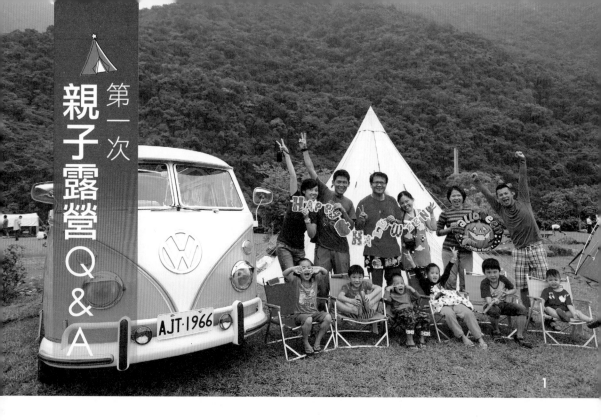

　　對於鮮少從事戶外活動的人來説，參加露營活動本身就是一件「感覺很操」的事情，尤其又要帶著小孩一起的親子露營，許多家長要克服心中那道關卡，還真需要莫大的勇氣。不過，只要勇敢踏出第一步，會發現其實不管是露營還是親子露營，真的沒有想像中的困難。

　　針對完全沒經驗但想要帶著孩子體驗露營活動的家長，我會建議先找有經驗的朋友一起展開第一次的露營。當然，裝備也不需要急著買，能借的、能租的盡量租借，個人衛生相關用品，例如餐具、睡眠用品等，可以攜帶家裡現有的用品取代，等到確定自己跟家人都有興趣和決心，再開始慢慢購買需要的裝備。

　　如果真的身邊沒有朋友有露營經驗，也可以慎選一些不錯的露營團體，嘗試露營的樂趣，再決定是否要認真投入。喜歡熱鬧的，有動輒數百人的露營協會，也有各類主題的小露營團體；大型的只要入會就可以報名參加，小型的通常會在網路上揪團，無需入會。或是先上網看看其他網友親子露營的經驗，搜尋適合的營地、需要的裝備，以及該注意的事項，只要尋著前人的足跡吸取經驗，一切就簡單多了。

親子露營分為自家的「個體戶」與多個家庭組成的「團體露營」，如果一開始就自己單獨帶著孩子出門露營，一邊要照顧小孩，一邊還要摸索露營的工作，其實會花費許多時間與精力，容易有身心俱疲的挫折感。但如果一開始可以跟有經驗的人一起，許多工作可以一起分工，也可以吸取他人的經驗，如此，未來不管是要獨自展開個體戶露營，還是三五好友一起團露，都可以較輕易地上手。

我們的第一次團體親子露營總共有4個家庭參加，帶著分別1~6歲的小孩在三峽的皇后鎮森林展開第一次露營。其中只有我跟先生有露營的經驗，也有充足的裝備，其他的家庭不要說裝備，連經驗都沒有，在戶外睡一晚，對大人小孩來說都是既期待又怕受傷害的挑戰。在不確定大家是否真有決心一直露下去，我們請其他人帶著自己家中的餐具、折疊椅或小凳子、睡袋或棉被毯子與換洗衣物來就好，其他器材就由我們張羅。

因為首露的營地是設施非常完善的皇后鎮森林，距離大台北地區也非常近，加上擁有豐富露營經驗的領頭羊帶頭，對於其他沒有戶外經驗的家長而言，心理負擔小多了。而且，小朋友在戶外的適應能力其實比大人還強大，就算有寒流，一整天還下雨溼答答，小朋友還是開心地穿著雨衣雨鞋到處玩。

第一次的親子露營雖然沒有風和日麗的天氣，帳篷也耐不住水壓漏水了，但是看到小朋友們開心的笑臉，及回家路上不斷詢問下次露營的時間，誰能忍心拒絕？回家後，大家分別買了自己的新家，開始我們的親子露營生涯囉！

1 踏出親子露營的第一步看似辛苦，但跨出後就很難止步了
2 小朋友在戶外顯得更獨立，小小孩頓時也有一夜長大的感覺

親子露營Q & A

Q：小朋友多大年紀可以開始去露營？

A：很多人都會覺得小孩還小，等大一點再帶去露營比較安全，其實根據我們的經驗，除非小孩有特別體質，或長輩強烈反對，不然6個月後的小baby帶出來露營的大有人在，只是還不會走路的小小孩需要時刻有大人照顧，會辛苦一些。這個時候，如果有婆婆媽媽一起來，一邊享受大自然，一邊含飴弄孫，不但幫了媽媽們大忙，也減少老人家對露營安全上的疑慮，可說是一舉數得。

Q：第一次親子露營要選擇人工營地，還是非人工的天然營地露營？

A：對於許多沒有走出戶外經驗的爸爸媽媽們來說，一開始就去什麼都沒有的天然營地露營，的確會辛苦一些，但如果是跟有經驗的朋友一起去，會是個非常特別且難忘的經驗。如果是單獨展開第一次露營，還是選擇有水有電有衛浴設備的人工營地，讓自己輕鬆一些吧。

Q：第一次露營要準備哪些東西？

A：露營的裝備需求，依照每個人想要的舒適度而有所不同，帳篷、睡眠工具、炊具等是最基本的，家裡能用的就先頂著用，沒有的可以先租借，許多營地都有提供帳篷的租借服務。此外，露營用品店或網路上許多熱心的露友會提供露營裝備檢查表，可以做為剛開始露營打包裝備的參考；累積多次的個人經驗後，就能依據個人的喜好與需求做調整，列一張屬於自己的裝備檢查表了。

Q：購買露營裝備要怎麼選擇？
　　貴的或進口的一定比較好？

A：購買露營裝備對許多人來說是一筆
很大的支出，因此購買的過程也會考慮
很多。最好的方法就是有了幾次露營的
實際經驗，依照自己的需求、經濟能力
來購買，當然許多人會問朋友或網友的
意見，但是每個人重視的焦點不同，所
以自己的經驗才是最可靠的。

許多大型露營用品店有實體商品可以讓
消費者體驗，帶著家人一起去躺一躺、
感受一下實際大小，摸一摸材質，再捏
一捏自己的荷包，依照經濟能力慢慢添
購。一般來說，進口或高單價的露營用
品通常設計感與質感都是比較好的，而
中低單價的商品多是國內自產，雖然外
形跟質感略粗，但通常都是很符合國內
環境使用，對於講求實用的人來說是非
常划算的選擇。

Q：露營裝備去哪裡買比較好？

A：通常我會建議大家去實體店面買，
因為看得到的東西總是比較實在，而且
多數店家會現場教導如何搭設使用、該
注意的小細節，以及示範保養相關事
宜，讓裝備可以延長使用壽命；萬一
商品有維修或瑕疵問題，後續處理比較
有保障。網路購買部分，如果是實體店
家的網路商店，一般也會比較有保障，
其餘網路賣家，大家也可以參考評價再
決定是否購買。當然也有不少人喜歡嘗
鮮或比較價差，直接向國外網路訂購裝
備，或出國直接扛回來；但是，在沒有
看到實品的前提下，有時落差會有點
大，後續的保固維修也多一些麻煩。

1　帶著婆婆媽媽一起來露營，多了幫手，少了
　　長輩的擔心
2　天然營地的樂趣不是一般人工營地享受得到
　　的
3　進口的裝備單價都不低，但外形與質感相對
　　比較好
4　剛開始露營時，帶著家裡容易壓縮的棉被，
　　睡起來反而更舒服

露營前的準備　013

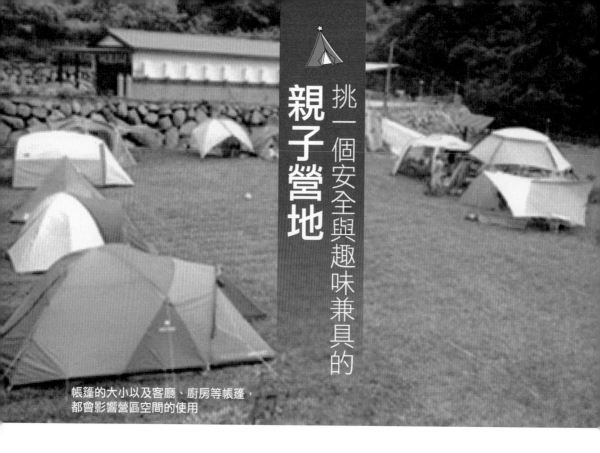

挑一個安全與趣味兼具的
親子營地

帳篷的大小以及客廳、廚房等帳篷，
都會影響營區空間的使用

　　隨著國內露營的風氣日盛，各式各樣的露營地也如雨後春筍般林立，從政府單位經營、小學校經營，到私人經營的營地，當然，也有無人管理免收費的天然營地。究竟，在選擇一個適合親子露營的營地上，有哪些需要考量的方向呢？

選擇人工營地的注意事項

◉停車◉

　　車位是否離營位近，越近越好上下器材，不過，往來營區內車輛也因此較多，必須注意小朋友安全。停車場較遠的營地有時會提供推車讓露客搬運器材，萬一沒有，最好自備推車，以免因為多次搬運，還沒開始架帳篷，氣力就用掉一半了。

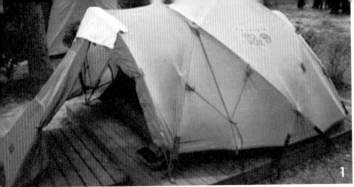

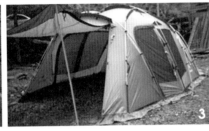

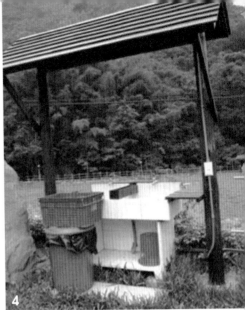

1 木板營位要注意有無符合帳篷的底面積
2 停車場較遠的營地，最好有推車可以搬運裝備
3 結合睡覺內帳、客廳帳的複合式帳篷
4 規劃良好的營地，會在兩、三個營位間設置一個洗水槽

◎營位◎

　　大小是否能配合自己的帳篷？簡單的蒙古包帳篷，或是結合睡覺內帳與客廳的複合式帳篷所需要的營位大小就不同；如有木板營位，營位的長寬面積是否符合自己帳篷的底面積？此外，也需注意營地的總營位數多寡？越大的營地代表會有越多人一同露營，就越需考慮到噪音、乾淨等問題。

◎水源◎

　　有自來水、流理台的水源是最理想的，方便我們清洗食材及餐具。一些私人營地有「一營位一水源」，或是「二個營位共用一水源」，不過也有「一整區共同使用一個洗手台」的情況，一到用餐時間，就免不了要排隊使用了。

◎排水◎

　　考慮排水問題時，必須評估以下事項：**營地屬於平整或是傾斜？**傾斜的營地排水比較好，下雨天不容易積水。**是草地或是泥地？**草地睡起來較舒服，泥地下雨時容易變得泥濘。**有木板營位或是沒有？**木板營位遇到雨天不怕積水，但須考慮帳篷大小是否能夠配合。此外，**選營位時儘量能選在地勢高處**，以免下雨時積水。

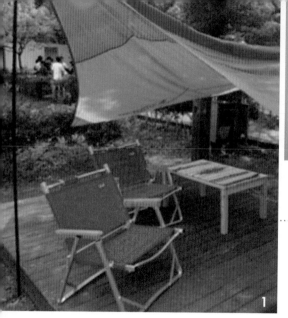

1 有木棧板的營區比較不怕下雨時帳篷積水
2 廁所的數量與清潔度，通常是許多家長選擇營地的首要考量
3 明亮乾淨的浴室，讓許多媽媽們對營地大大加分

◎電源◎

雖然有人倡導露營最好的方式，應該是追求「不插電」的真正戶外生活，不過，建議親子露營最初還是選擇有電源的營位，等駕輕就熟時，再挑戰一切DIY。同時也要考量電源的遠近，自己再準備延長線盤，就能使用如日光燈、充電器等。不過，電壓較高的電器如電鍋、烤箱、咖啡機等，就不建議帶到營地使用，以免造成跳電。

曾經遇過有露友在寒冷的天氣帶了功能強大的電暖爐到營地，不過因為電壓太強，加上其他露友同時使用電壓較高的電器，一開機整個營區就跳電了，頓時營區黑了一半，只剩用電池的LED電燈稀落的光源，大家只好急叩營地主人來處理，才重新恢復供電。

因此，大家攜帶電器去露營的時候，盡量避免使用電壓太高的裝備，不然有些營地主人並非留守營區的話，大家就只好摸黑度過漫漫長夜了。

◎廁所◎

營地的經營從廁所就能看出，維持越乾淨的廁所，代表營地主人越是用心經營，而多數帶著小朋友的親子露營家長也最重視安全衛生！再者，廁所的數量也是選擇營地時考量的項目，越多間才能減少等待的時間。如果小朋友尚無法控制大小號，那就帶個尿布以備不時之需吧。

◎浴室◎

營地的浴室大小是否能容納親子共浴、熱水供應時間與穩定性，以及是否

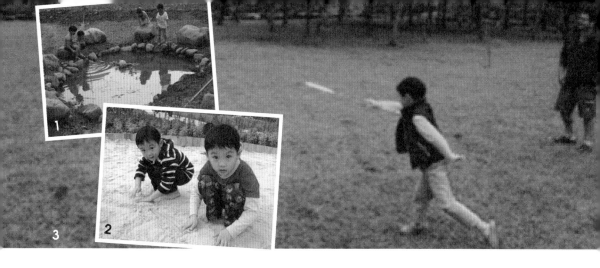

1 靠水池的營地要特別注意小朋友安全
2 有沙坑的營地總能讓小朋友玩上好一會兒
3 部分營地大方保留寬闊的草皮，讓大人小孩可以在大自然中遊戲奔跑

提供簡易沐浴乳、洗髮精、照明是否明亮……，這些都可以在訂營地前先詢問清楚，畢竟，一整天露營下來，能在晚上洗個舒服的熱水澡再休息，可是莫大的享受！

◎營地補給◎

部分營地有販賣食材、燃料、生活必需品的服務，有時帶少了或用完了，如果營地有販賣相關用品則會相當方便；沒有的話，也可以查詢就近的便利商店位置，以便補給。

◎海拔◎

夏天時，去海拔高一點的地方露營能避暑，但因為都是開車去營地，上升速度太快會誘發高山症發生，因此如果營地是位在海拔1000公尺以上，須注意乘車人員是否有高山反應。

建議可以慢慢開上去，不要開太快，如果沿路有景點或商店，可以下車走走逛逛，讓身體可以習慣海拔高度，突然上升常伴隨高山反應的發生，如發生高山反應，請馬上開下山，降低海拔高度並休息。

◎營地設施及提供活動◎

一些營地規劃有游泳池、大草地、沙坑等設施，或是提供自然觀察、親子手作體驗活動，都能豐富親子露營的內容。不過，有水池或游泳池的營地要特別注意小朋友的安全，避免小朋友單獨前往而發生危險。

選擇天然營地（野營）的注意事項

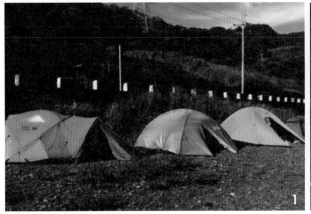

1 天然營地無人管理，在使用以及安全部分更須審慎
2 天然的溪水就是大自然的冰箱
3 傳統的營火與高壓瓦斯燈不僅可以照明，還有取暖的功能

◎水源◎

一般前往非人工的天然營地首要考量就是「水源便利性」，因此溪邊營地通常是首要考量。溪水可供沐浴以及洗滌餐具，不過現在水源汙染問題多，多數人已經不敢使用溪水烹煮，而是自備罐裝水。營區離水源的距離也要注意，近了擔心河水暴漲及汙染水源，遠了要取水也不方便，因此紮營的位置也要慎重規劃。

◎安全◎

天然營地幾乎沒有管理可言，通常又位處荒郊野地，有時連手機都沒有訊號，出入的分子也無法管控，因此人身安全的問題格外重要。如果地點過於偏僻或不熟悉周遭環境，最好不要單獨紮營，可以的話盡量多邀一些親朋好友互相壯膽照應。同時也要注意溪水是否有暗流，以免玩水時容易發生危險。還有，一旦下雨時，溪水暴漲時速度相當快，因此撤離的方便性以及安全的腹地非常重要。

◎照明◎

天然營地因為沒有電源供應，夜間的照明通常要靠自己攜帶的營燈，因此照明工具不僅要帶足夠，電池也一定要換新並攜帶備用電池，以免夜間太過黑

暗容易發生危險，尤其戴在頭上的頭燈可以方便夜間工作，建議一定要攜帶。

◎ 衛浴 ◎

天然營地沒有所謂的衛浴設備，因此夏天時大家會在溪裡簡單沖洗，但請勿使用肥皂等非天然清潔用品，以免毒害溪裡的生物；冬天因溪水冰冷，可簡單拿濕紙巾乾洗。大小號部分，可以在人煙較少且距離水源稍遠的地方挖一個小洞，用簡易廁所帳或帆布圍住，就是一個戶外廁所。每次使用完，把挖出來的沙土一點點埋回去，可以減少異味也較環保，用完的衛生紙就裝在塑膠袋，帶回市區再丟。

◎ 清潔 ◎

天然營地露營沒有垃圾桶，也不會有人來處理垃圾，因此來去之間要盡量做到「不留痕跡」。攜帶食物時盡量將廚餘與包裝減到最低量，烹飪也最好可以用簡單的方式，無論是飲料、果皮、剩菜、用過的衛生紙等，都要用垃圾袋裝好帶回家處理。

 其他注意事項

◎ 最近的醫院位置 ◎

露營是在大自然中生活，而戶外活動的風險管理是安全第一，事先確認附近的大醫院位置，做為事故發生的緊急移送處。

◎ 周遭景點 ◎

營地附近是否有著名景點或是小吃，可以在露營時或結束後安排參觀或聚餐，為美好的假期做一個完美的ending。

◎ 先到先贏 ◎

部分人工營地開放先到的人可以優先選營位，因此早一點抵達營地，容易幫自己選擇一塊風景好、氣氛佳的位置。而天然營地絕對是先到先贏，尤其一起露營的帳篷數較多時，較不容易因為其他零散的露客而被拆散。

◎ 利用大自然建設 ◎

多多利用天然的樹木或地形搭設帳篷，有時可以因此少打很多營釘跟營繩。夏天時也可多利用樹蔭等遮蔽物，會較為涼爽舒適。

◎ 留意大自然的傷害 ◎

搭設帳篷時注意風向以及落石，避免太靠近山壁或樹木的斷枝，以免有落石或樹枝掉落。

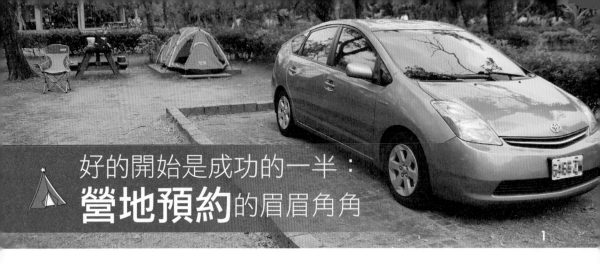

好的開始是成功的一半：
營地預約的眉眉角角

1

隨著露營活動成了大熱門的戶外活動，營地的預訂也越來越艱辛，尤其部分熱門營地更必須在三個月甚至半年前就完成預約、繳納訂金，否則不是沒有營位，就是被分配到位置較差的營位。

除此之外，因應營位的需求日增，每個營地也都有不同的規定，包括紮營以及離營的時間、人數、用電、用火限制等，因此預訂營位除了關心營位數量外，還有許多眉眉角角的小地方要注意，才不會因為誤會而掃了露營的興致。

◎時間限制◎

有些營地規定下午1點以後才能開始紮營，隔天上午10點以前必須撤營離開，因此預定營地時必須先跟地主確認好時間，以免產生糾紛。部分地主會彈性處理，如果前後一天沒有其他人預訂同一個營位，通常不會太硬性要求使用時間。

◎用電限制◎

一般人工營地都有規劃良好的電源設備，但並非每個營位都有插頭，部分是多營位共用一個電源箱，因此必須事先確定電源位置，再考量是否攜帶延長線。而且有些營地用電採收費方式，例如每小時收費100元，因此若沒有事先確認，也容易造成額外支出。

◎營位空間◎

隨著露營的精緻化，現在除了睡覺的帳篷外，許多人還有客廳帳、炊事帳，甚至兒童遊戲帳等，不過有些營地為了可以增加營位數量，會要求一車只能紮一頂帳篷，甚至連帳篷大小也會規定。多的或太大的營帳會影響其他人使用空間，因此預

定營位時也應該確認清楚可用空間，方便營地帳篷的安排。

營位的地點

同一個營區裡，有些營位風景好氣氛佳，但有些營位可能就沒有什麼景觀，甚至有可能位在交通要道，會有外人出入。因此預定營位時，最好確認營位位置是先到先贏，還是可以事先劃位。建議先跟地主確認營位的位置，能夠用簡訊或傳真、郵件等有白紙黑字的信件往來更好，以免到了營地各說各話而引起不愉快。

訂金退還

多數營地會要求預定營位後，須在一定的時間內預付一定比例的訂金，但有時遇到天氣不佳或另有要事，則須取消或延後露營時間，因此預定營位時最好確認一下訂金是否可退的條件，或是其他退款的替代方式，以免造成損失或訴訟。

永不放棄

有些熱門營地感覺永遠都訂不到，不過有時候接近露營時間的前一週或前幾天，打電話去碰運氣，搞不好有機會遇到露友臨時取消，撿到多出來的營位。

超收

最常被露友詬病的莫過於「營地超收」的問題，許多原本規劃只收一定帳篷數的營區，遇到熱門時段，營地主人會在沒有告知的情況下硬塞幾頂帳篷進來，例如只能容納10頂帳篷的營位，硬是塞了14頂，讓原本寬敞的營區變成帳帳相連的夜市攤位，彼此相互干擾不說，連可以活動奔跑的空間都被壓縮了。因此預定營位之前，可以先上網查詢該營地的評價，是否有超收的惡劣行徑，以免花錢受氣。

1 一車一營位是最基本的營位安排，但空間使用限制也最局限

2 人工營地多有電源設備，但收費方式與用電限制最好事先了解

3 風景好氣氛佳的營位，是大家渴求的好位置

4 好的營地應該有自己足夠的活動空間

3 4

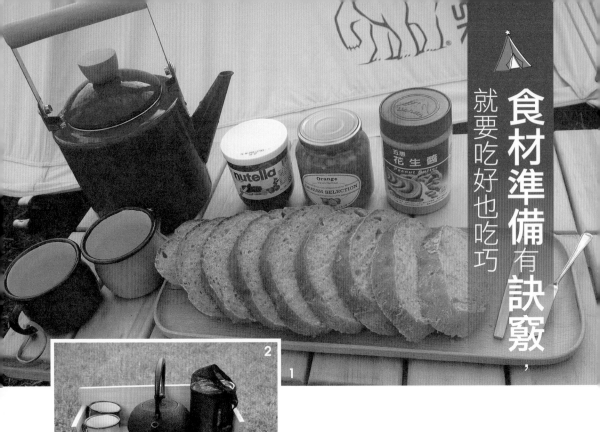

食材準備有訣竅，就要吃好也吃巧

許多人露營最多的樂趣與花最多的時間，就是在「吃」的上面，不過準備與料理「吃」的部分也是一件繁瑣的事情，因此有些怕麻煩的人索性帶泡麵、煮大鍋麵，或帶現成的麵包、烤肉來解決。尤其帶著小孩的親子露營，想要一邊看顧小朋友，一邊享受戶外烹飪的樂趣，實在不是一件容易兼顧的事情。其實，只要事先擬好菜單，在家中把食材處理好，露營的烹飪時間也是一件美好的事情喔！

1 簡單的戶外料理，可以省下時間享受大自然
2 調味箱的進化，突顯大家對露營料理的重視

條列適合的菜單

露營希望吃得好、吃得飽，又不要浪費食物，一開始的草擬菜單就相當重要。條列菜單主要必須考量用餐人數、參加者的年齡結構，以及大家偏愛的口味、季節氣候、活動主題等，來開出合適的菜單。如果是三五好友一起露營，也可以在網站或手機開一個群組討論區，大家共同討論菜單，分配採買與預先料理的工作，這樣不僅可以公平分擔所有的工作，對於菜單大家也有充分的參與感。

有小朋友參加的親子露營菜單，當然不能只顧及大人的喜好，而且小朋友活動量大，食量也就跟著大，小點心與下午茶不能少，如果只是準備零食汽水來填補中場的肚皮空虛，實在有殘害國家幼苗之嫌！試著準備簡單美味的鬆餅、烤麵團、水果，不僅符合健康的飲食，還可以讓小朋友自己動手做做看喔！

	早餐	午餐	下午茶	晚餐	消夜
第一天	自理	烏龍麵	鬆餅＋煎餃	鹹粥＋雞腿排	關東煮
第二天	漢堡排、荷包蛋、法國土司、各類飲品	義大利麵、紫菜湯			

材料：

第一天	午餐	手打麵、青菜、蛋、肉片
	下午茶	鬆餅粉、蛋、果醬、煎餃、麵粉
	晚餐	米、乾香菇、蝦米、豬絞肉、芋頭、高麗菜、紅蘿蔔、芹菜、雞腿排、馬鈴薯、蘋果、紅蘿蔔
	消夜	紅蘿蔔、白蘿蔔、黑輪、豬血糕、金針菇、貢丸、魚丸
第二天	早餐	漢堡排、蛋、土司、番茄醬
	午餐	義大利麵、醬料、紫菜湯包、蛋、青菜
	飲品	水(包含炊煮用)、咖啡粉、可可粉、茶包、酒精飲料

將菜單清楚條列出來，不但避免缺漏食材，也可控管數量

食材的事前整理

　　許多人在採買露營食材時，通常都是去大賣場買了青菜、大魚、大肉，就往行動冰箱裡面塞；到了露營區，光是洗菜、切菜、處理肉類海鮮，就是一件大工程，萬一水源不足或是水源地太遠，不僅洗不乾淨而且勞師動眾，遺留在大自然的廚餘垃圾，更是破壞環境衛生的兇手。再者，沒有經過處理的食材在數量的抓取上也容易出現落差，只需要三分之一份的高麗菜，可能不小心帶了一整顆，再多的行動冰箱也不夠用。

　　因此建議露營的菜單開出來以後，最好依照人數把食材數量也條列出來，

並且依照食材的用途在家裡事先洗淨、切割適合烹飪的大小，利用密封袋或保鮮盒分別保存，肉類或海鮮類事先完成醃製處理，也可避免變質。如此不僅可以大大節省行動冰箱的空間，在戶外料理也可以省去清潔切菜等額外工作，省時又優雅地完成每一道料理。

適合親子的戶外飲食

　　露營的戶外飲食除了填飽肚子的功能外，也是大家坐在一起邊吃邊聊天的美好時光；而有小朋友參與的親子露營，戶外飲食除了餵飽他們的肚子外，其中的健康與樂趣，也可為露營的時光加分不少。

　　以往為了方便，小朋友都是隨著大人的菜單共食，不過重口味的食物以及缺乏樂趣的餐點，有時會讓玩到忘我的

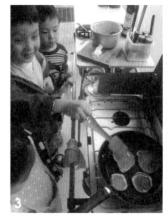

小朋友不願好好進食；因此，額外幫小朋友準備簡單好玩的菜單，不僅可以讓小朋友有參與的機會，吃起飯來也更加津津有味呢！例如，讓小朋友親手搭配的三明治、動手做各種形狀的鬆餅、將麵團圍繞在烤肉棒或樹枝上的蛇麵、現烤PIZZA或小餅乾，都可以讓小朋友體驗動口又動手的樂趣！

 ## 準備烹飪道具

　　露營要準備的裝備中，最零碎繁瑣的莫過於烹飪道具，當然三餐靠大鍋麵果腹的露友也是大有人在，只要一個卡式爐、一個大鍋，跟幾副大家吃飯的碗筷，簡簡單單就解決了。不過隨著露營的精緻化，大家烹飪的道具五花八門，出來露營料理的菜色遠比家裡平常吃的還要豐盛多樣化，許多在家裡翹着二郎腿等吃飯的男人，在戶外也多忍不住想要把玩戶外烹飪道具，展現難得一見的廚藝。

1　將食材洗淨、切好、包裝，不但可以減少戶外廚餘的產生，也可節省冰箱的空間
2　將麵團繞在樹枝邊烤邊吃的蛇麵，大人小孩都喜歡
3　讓小朋友自己動手做美味可口的點心，可為露營時光添加不少樂趣
4　拜露營烹飪用具的多樣精緻化，許多男人走出戶外都成了型男主廚

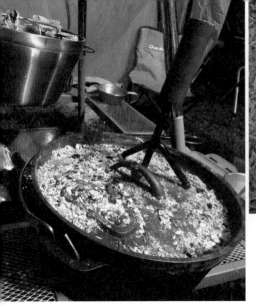

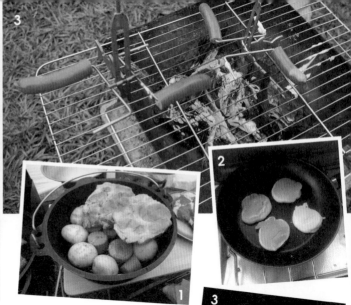

早期露營使用的鍋具多是擁有收納優點的套鍋組，分為不鏽鋼與鋁質材質，還有價高的鈦鍋組。近年來最熱門的則是鑄鐵的荷蘭鍋，雖然很重，但因為可燉煮、燒烤，風味絕佳，所以許多人還是願意帶著這沉重的鍋子出門露營。

帶著小朋友出門的親子露營，以下幾樣烹飪工具可添加露營樂趣：

◎ 不沾鍋 ◎

小朋友喜歡吃蛋製品，帶著不沾的炒鍋可以隨時幫小朋友煎蛋、做法國土司，還有做各類鬆餅，心血來潮時還可以煮焦糖，做個糖葫蘆或拔絲地瓜。

◎ 焚火台 ◎

許多人露營時喜歡晚上有營火的感覺，尤其冬天燒個小營火還可以取暖；不過，直接在地上燒炭或木材會破壞生態，也可能引發火災，因此帶個小焚火台，避免直接在地上燒火，還可以讓小朋友烤棉花糖或餅乾，大人宵夜場也可以烤個香腸醃肉，是個兼具娛樂與烹調的好物。建議木炭的部分可以買龍眼炭，雖然單價比一般木炭高，但不容易冒煙，不會把周邊的人薰得眼睛睜不開。

◎ 餅乾模具 ◎

餅乾模具不但可以讓小朋友動手做自己的餅乾點心，玩粘土玩具時也是個好用的小道具。

需要小心處理的食材

有些食材或食物較不適合帶去露營，或是容易變質，需要特別小心處理。

◎ 水餃 ◎

許多人為了方便，喜歡帶包好的水餃去露營，不過水餃如果不是在抵達營地第一時間料理，或是保存不夠好時，就容易粘在一起，下水煮後餡歸餡、皮歸皮，成了雜碎湯，完全悲劇一場了。

◎ 青菜 ◎

蔬菜類如果在家裡事先清洗切好，在裝進密封袋前最好把水分充分瀝乾，不然沾着水分悶在袋子裡，到了營地放到最後才使用的蔬菜很容易就變黑爛掉了。

◎ 根莖類食材 ◎

類似紅白蘿蔔、馬鈴薯等需要削皮的根莖類食物，經常發生的慘劇就是「沒有帶削皮刀」，所以如果可以先在家裡把皮削好，不但可以減少營地果皮垃圾的產生，萬一沒有帶削皮刀，也不至於要苦練用菜刀削皮的功夫。像馬鈴薯等怕氧化變黑的食材，可以事先用稀釋的白醋浸泡一下，就不必擔心變黑了。

◎ 醬油 ◎

豆類做的醬油很怕高溫變質，尤其夏天露營如果有帶醬油、花生醬等豆類調味料，最好分裝成一次性可用完的小瓶裝，以免高溫曝晒後造成變質而影響健康。

◎ 麵條 ◎

如果在太潮溼的天氣露營，麵條類的食物也要小心保存，溼氣如果跑進包裝袋內，麵條就會潮溼而粘在一起，下了水就成麵疙瘩了。

...

1 沉重的荷蘭鍋又稱「男人之鍋」，適合燉煮肉類食物
2 不沾鍋方便煮蛋類食物或煎鬆餅，清洗上也方便許多
3 焚火台可以在晚上燒營火，也可以燒烤，一舉數得
4 經過太陽曝晒的大瓶調味料容易變質

全攻略！
親子露營必備裝備

露營的裝備很多樣，對露營新手來說，如果缺少有經驗的朋友給予意見，常會怕買錯裝備，導致感覺多花了冤枉錢；其實，戶外界中一直流傳著一句話：「沒有最好的裝備，只有最適合的裝備」！適合使用者、符合你的需求，就是最好的裝備了。

 ## 多逛逛戶外用品專賣店

現在網路資訊發達，產品資訊公開透明，除了在購買前做功課以外，最推薦的方式還是找一家喜歡的戶外用品店家，走進去，跟店員說你的需求，店員一定能以你的需要來考量，告訴你在多種產品之間，哪種裝備是最適合你的。

大部分的戶外店員本身也熱愛戶外活動，同時身兼客人，常以身試裝備，又因工作關係，常能聽到顧客使用後的想法，所以聽專業店員的話，與他們討論比較，找出自己適合的產品，其實是最建議的購買方式。

再者，網路、書籍常看不到實品，雖然說會標示尺寸大小，但是仍比不過在店裡看到實物、能比較細節及做工，所以逛戶外用品店常常可以為自己帶來驚喜，還能意外發現店中的許多便利小物，更能增加露營時的舒適性！

如何評估需求？

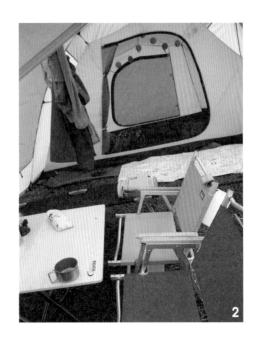

有人說：「露營就是把家搬出去戶外」，最好的露營方式，就是如同在家生活一般地自在！所以請記得，所有的露營裝備，都是為了讓我們的露營生活更自在，在野外如同在家般便利而設計的。

「循序漸進」的購買方式是比較省錢又能達到目的的方法，以下建議大家要怎麼評估自己的需求，做為選購時的參考：

◎家庭人數◎

家庭露營人數是選購裝備時的第一考量，人數多的家庭要的帳篷也要大一點，睡覺時比較舒服。此外，椅子、桌子及寢具也要依人數來安排，讓每個人在戶外都有自己的座位及寢具。想想，如果在戶外必須或蹲或站著吃飯，還要以大石頭充當桌子，這種原始的方式，一次的經驗也許讓人覺得很特別，但每次都這麼克難，往往會帶給家人不好的體驗，進而排斥未來再露營的機會。

◎空間需求◎

在戶外，一房（帳篷）是基本款，一房一廳（客廳帳）就算豪宅了，再加上廚房（炊事帳）的話，那就是飯店等級了。在選購時，最好能先想一下自己家庭的營位配置及動線，搭配出最適合家人在戶外的家。如果常和好友同露，有些空間則可以規劃為公用空間，如炊事帳、廚房也可以事先安排好，露營時一同共用，以減少重複攜帶時占用的空間。

1 不少人不斷添購露營裝備，最後乾脆換台露營車
2 購買裝備時，依照家庭成員數量選購足夠的商品即可

◎露營頻率◎

你多久露營一次呢？如果只是一年露營一次，建議先用租借的：可以向朋友借，或是有些營地有提供租借服務，而坊間也有出租帳篷的店家；等到全家都喜歡上露營生活了，再慢慢添購。此時就要從「露營頻率」、「材質」及「裝備使用期限」來考量購買，有些價格低廉的產品，在購買時要小心，以免用不到幾次即因品質不佳而變成「免洗裝備」壞掉丟棄，不僅花了冤枉錢，也造成資源浪費。

◎蒐尋現成的替代品◎

除了帳篷以外，其實很多裝備一開始可以先看看家裡有沒有替代品來取代，如：睡袋用棉被、睡墊用巧併地墊或瑜伽墊、爐子用卡式爐、餐具用家裡的鍋碗瓢盆等。雖然家用的物品重量、體積大了點，但是能在戶外帶來家裡的便利，那種溫馨感是無法取代的。未來有預算及經驗後，再去購買露營專用的相關器材，更能清楚知道自己及家人的需求，買到最適合的產品。

◎收納性◎

常聽露友說：「每次的露營都搞得跟搬家一樣。」也有個笑話是，露營裝備最需要的東西是「大一點的汽車及電梯」，這其實是大部分露友們的心聲，汽車大一些能裝下所有露營的東西，而電梯對住公寓的朋友來說，則是方便從家裡搬運到車上。

所以露營裝備及道具在設計時，和家用品的最大不同有三點考量：「重量」、「收納性」及「耐久性」。這三點考量息息相關，也相互影響，露營裝備的設計主要考慮三者間的平衡，以設計出收納小及使用面積大、重量又輕的產品，讓你能攜帶更多的東西出門。

但是因為收納及折疊攜帶的需求，所以和家用的物品比起來，露營器材的

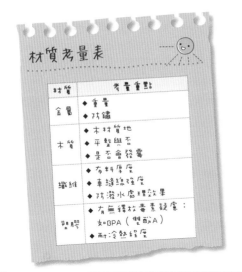

材質考量表

材質	考量重點
金屬	◆ 重量 ◆ 防鏽
木質	◆ 木材質地 ◆ 平整與否 ◆ 是否會發霉
纖維	◆ 布料厚度 ◆ 車縫線強度 ◆ 防潑水處理效果
塑膠	◆ 有無釋放毒素疑慮： 　如BPA（雙酚A） ◆ 耐冷熱程度

故障率較高，也較不如家用的經久耐用，所以在選擇上還需再考慮到材質。

◎ 產品材質 ◎

　　露營產品的材質大致分四類：金屬類、木質類、纖維類、塑膠類；而大部分的器材都是混合的，在設計人員的巧思下，混合各材質的優缺點，組合出最適合露營的產品。在採買時，要注意的是結構及細部關節處，例如：椅子底座是金屬的，但是在關節處有可能用塑膠樞紐，那地方就是「弱點」（weak point），容易在使用後出現問題。

　　複雜的結構也代表著有更多的弱點，在選購時要特別注意。一般來說，金屬有鋁合金（Alumni）、鋼質（Steel）、鈦合金（Titanium）；木質有木質（Ｗｏｏｄ）、竹材（Ｂａｍｂｏｏ）；纖維有尼龍（Nylon）、聚酯纖維（Polyester）、棉（Cotton）；塑膠也有依照成分的不同以數字分類，由編碼1到7代表七類不同的塑膠材質。在選購上建議多多詢問店員比較。

1 家中棉被與巧拼墊，可以取代睡袋與睡墊
2 購買裝備時，也要考慮車子空間能不能放得下
3 帳篷骨架分為金屬與碳纖維材質，碳纖維要注意斷裂問題

帳篷類裝備採買需知

出來露營，最重要的就是遮風擋雨的帳篷，所以，選購一頂闔家歡喜的帳篷，是露營採買的第一件事！

就像風水大師說的，要買房，建議帶小孩子或是小狗一起去看房，如果他（牠）們沒有什特別反應，反而一副不想離去、樂不思蜀貌，那代表房子沒什麼大問題，要考慮的只是錢的問題了。而這個方式，用在戶外的房子上，也是一個方便參考的準則，這也是為何前文提到要去戶外店家看實品的原因。

帳篷各有各的設計，但最明顯能感覺到不同的是「空間感」，有些帳篷一、兩個人進去睡，感覺不錯，但當全家人都進去後，瞬間感覺擁擠、空間不夠，小孩開始「罵罵號」，不說也知道要再看別頂了。所以選購時，如能全家一起，除了可以買到適合自己家的帳篷外，也能加強其他家人對一同露營的期待，何樂而不為呢？

在選購上，露營用的帳篷類可分為二大類：一、帳篷（蒙古包）、二、天幕及客廳（炊事）帳。以下分別說明：

◎帳篷篇（Tent）◎

隨著戶外用品日新月異，以及露營廠商的努力，現在的帳篷好似各式戶外豪宅，除了基本的一房，還有多房多廳的，但大致分為下列三類：

一：蒙古包型（Dome）：

現代最常見的帳篷種類，以睡覺空間為主空間設計，無需依靠營釘的幫助，將營柱搭設好即能自行立起；有「內帳」及「外帳」的設計，以達到通風、防雨的目的。有的會有小前庭設計，方便使用者置放物品。搭設時間在10分鐘左右即能搭設完畢。

選購上要注意人數睡法，有些帳篷說是4人帳，但是4人的算法其實是4位大人頭腳相間睡，如果要睡同一個方向，那可能只能睡3人，在選購上要注意。

二、別墅帳型（Lodge Type）：

結合寢室及客廳活動空間的種類，

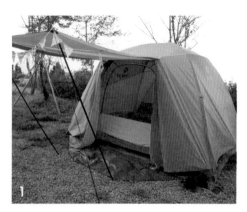

以一房一廳為基本規格。住及活動的空間安排，各產品有不同的比例，有的住的空間較大、有的客廳的空間較大。搭設時也無需營釘即能站立，在營釘的輔助下，能多加些活動的空間，只是體積及覆蓋面積大，搭設時間較久，但空間使用卻是最便利的。

選購上除考慮寢室及客廳的配比外，也要注意營柱及布料的材質，此款帳篷在價位上屬於較高價的產品，最好多比較、看過實品後再購買。

三、屋式帳型（Tipi，又名印地安型）：

此類型的帳篷是現今所有帳篷的原型，以早期童軍常用的「A Frame」屋式帳及現今復古的印地安帳為代表。它們不能自行站立，必須依靠營釘、營繩及營柱的合作才能立起，因此搭設最需要技巧也最耗時，但是搭設完的成就感及空間感是其他類型無法比擬的。

此類型的帳篷在戶外常是眾人注目的焦點，但因一人搭設此類帳篷是很費時費力的，因此選購上要注意未來搭設時的人力資源。另外，印地安帳具獨特的上小下大的圓椎空間感，如是小型的印地安帳，空間的壓迫感也是要考慮的。

1 傳統的蒙古包帳篷
2 一房一廳的別墅帳篷
3 豪華印第安帳篷

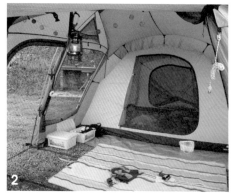

2

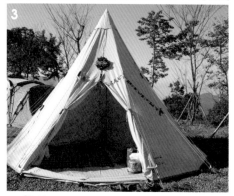

3

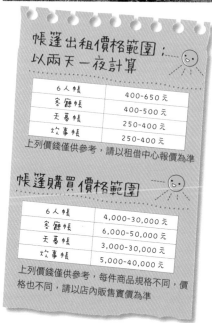

帳篷出租價格範圍：
以兩天一夜計算

6人帳	400-650 元
客廳帳	400-500 元
天幕帳	250-400 元
炊事帳	250-400 元

上列價錢僅供參考，請以租借中心報價為準

帳篷購買價格範圍

6人帳	4,000-30,000 元
客廳帳	6,000-50,000 元
天幕帳	6,000-50,000 元
炊事帳	5,000-40,000 元

上列價錢僅供參考，每件商品規格不同，價格也不同，請以店內販售實價為準

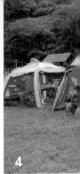

1　2　3　4

四、其他建議事項：

　　加購地布：帳篷使用過後，最髒、最不容易清理的地方其實是底部。因此如果預算許可，建議加購原廠設計的地布，因為原廠設計的地布面積能剛好配合帳篷的底面積，不至於太大或太小。搭設時先將地布鋪在地上，帳篷再搭於其上，即能保持底部乾淨，延長帳篷使用期限。

　　如果沒有原廠的地布可以選購，建議買替代的帆布，來做為地布使用。使用時一樣先平鋪在地面上，帳篷搭好之後，再將多出的地布反折進去。切記，地布千萬不要超出帳篷內帳，以免下雨時積水回滲進內帳。

　　拉好營繩：無論天氣好壞，請養成營繩固定於營釘拉緊的習慣。拉緊營繩能避免外帳貼內帳，增加空氣流通、避免雨水滲透、被強風掀開等好處，尤其是括風下雨時，更務必拉緊營繩，維持內帳乾爽。

　　建議新買的帳篷搭起後，就依説明書將附贈的營繩綁到定位，以便未來使用。附贈的營繩長度通常不等長，請依照説明書的説明將之固定在外帳上，只要綁一次，以後都不用拆下來，打個縮短結將繩子縮短即可。

◎ 天幕、炊事帳、客廳帳篇（SHELTER）◎

　　除了住以外，提供多餘活動空間蔽蔭的帳篷們都歸在這一類，同樣的商品，依使用者的不同而有相異的用途，有些人將天幕當客廳帳用，有些人則拿來當外帳使用，各有各的想法。遮陽、避雨、增加使用空間，就是這類型帳篷的目的。

　　一般而言，在有了住的帳篷後，才會考慮多餘的空間安排，因此在露營經驗豐富後，更能找到家人所需的此類帳篷，並做出聰明的購買。以下分類説明之：

一、天幕（Tarp）：

　　對一些經驗豐富的登山者來説，天幕就是他們的帳篷，是他們背包內必備的裝備之一，緊急時需要露宿，他們會

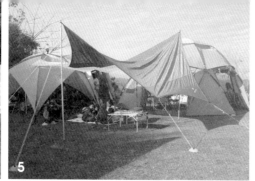
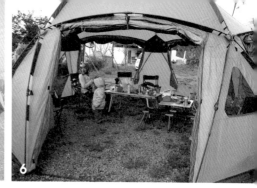

利用地形地物，將天幕加繩結搭建出臨時遮蔽的據點。

把帳幕跟營柱分開搭設的款式通稱為「天幕帳」，主體是一大塊布，市面上的尺寸從300x300公分起跳，使用者可以依需求選擇大小搭配帳篷來使用。獨自一人搭設要花費較多時間及心力，需要二人以上合作及較多的搭營技巧，才能順利搭設。

選購上要注意布料強度、防水性，有些款式後面會塗上銀膠，強調抗紫外線效果，但隨使用頻率，銀膠脫落的現象也會發生。另外也要注意天幕四角及周圍有無繩環或孔洞？越多越方便綁上繩子使用。

布料在外型上有「方形」及「蝶形」可選擇，方形的遮蔽及陰影範圍大；蝶形的抗風性佳及變化多，可依自身的需求來選購。大部分的天幕會有兩根營柱，有的則有兩根較高的主柱及四根較低的營柱，越多營柱，搭設後的抗風強度越佳。所以在選購時，營柱的材質、粗細及長度也需列入考慮。

1 帳篷下鋪一層地布，可保護帳篷
2 營繩拉緊可以保持帳篷乾爽
3 第一次使用就將營繩縮短綁好，免去每次重綁的困擾
4 由左到右為炊事、客廳、天幕帳各司其職的營位配置
5 蝶形的天幕帳抗風性佳，變化也多
6 客廳帳可依照經常露營的人數多寡，來購買足夠大小的尺寸

二、客廳帳（Shelter）

炊事帳、客廳帳、速搭帳等帳幕直接連結著營柱的，在此通稱為「客廳帳」，此類帳篷的遮蔽效果最佳！除了天幕外，四周也有牆帳，常用於露營時的客廳使用，裡面再放入桌子、椅子、照明設施，就是個溫暖的小空間，是露營時聊天、用餐、聚會的場所。

因為結構及設計的原因，所以此類帳篷也是最重、收納體積最大的一種，在選購上要注意結構上的關節處強度及使用材質、拉鍊大小及強度，和內部是否有繩環及置物空間的設計、通風及透氣性、延伸結合其他帳篷使用性，以及最重要的收納後體積能否放進後車廂中，都是要考慮的重點。

想成為專家，你還應該知道的布料及營柱二三事

把帳篷比喻成人體，營柱是骨架，而布料就是皮膚，所以這兩個各司其職，也是帳篷價位高低的主要差別。

先來看看以下這一段文字：

> **外帳**：75D polyester, 70D nylon, PU coating water resistance 1,800mm minimum
>
> **內帳**：68D polyester taffeta, 底部 210D polyester ox, PU coating water resistance 1,800mm

你一定覺得頭昏眼花，心想：這是在寫什麼啊？讓我們做一個簡單的翻譯：

> **外帳**：使用75丹尼聚酯纖維布及70丹尼尼龍布，布料使用PU防水塗料，最少防水系數1,800mm
>
> **內帳**：使用68丹尼聚酯纖維塔夫塔綢（taffeta）布料，底部使用210丹尼聚酯纖維牛津布，使用PU防水塗料，防水系數1,800mm

到底這些專業名詞怎麼看呢？

關於布料（Fabric），你應該知道的

- **單位布料重量**：Canvas帆布>Nylon尼龍>Polyester聚酯纖維
- **尼龍（Nylon）**：人造石化製品，常用來製作帳篷及背包的材質，布重較重、強度較高、怕高溫。
- **聚酯纖維（Polyester）**：人造石化製品，常用來製作戶外衣服、背包材質，布重較輕、強度一般，快乾性最佳。
- **帆布（Canvas）**：由棉（Cotton）組成，早期的背包及帳篷主材質，布重最厚重、最耐用、易吸水、溼了以後不容易乾。

現在帳篷的布料材質，會截取各布料的優點，混合製成輕量耐用的帳篷，所以我們只要知道上面基本的重量比較即可，再參考下面其他的部分，就能比一般大眾懂更多了。

一、帳篷布料的單位：

丹尼（Denier），紡織術語、布料單位，記得數字越大越厚、越重、越耐用。如左述的例子因內帳底部人會躺在其上並接觸地面，因此需要較厚、較耐磨的210D布料，而內帳其他的部分，因為透氣通風是主要考量，因此使用較薄的68D布料即可。

二、潑水處理（DWR, Durable Water Repellent）：

DWR意指經久耐用的防水處理。在帳篷的布料上，大都是以塗料（Coating）的方式，在布料出廠時做好後處理，想像就是在布料後面刷上一層透明漆的樣子，而這層漆就肩負防水的重責大任。但是，隨著使用次數及時間，塗料也會老化，因此，發覺布料防水的時間開始減少時，可以購買帳篷專用的潑水劑，以噴灑或塗刷的方式，重新再幫布料「Coating」一次，以增加防水效果。

三、防水係數：

布料防水的參考單位，帳篷用布多以數字「mm」（毫米）表示，就是耐多少水壓的數值。以1,800mm來說，代表此塊布料的防水處理能耐到1米8的水柱壓力，數字越大越耐水壓，相對的防水效果也高一些。

不過防水係數只是參考值，別忘了，布料連結起來是靠車縫線，車縫的方法以及有沒有在縫線後再貼上防水貼條，都會影響防水效果。車縫線往往是大雨傾盆時最先漏水的地方，水是無孔不入的，它永遠會找到地方鑽進去，如果再加上營地排水不佳，當帳篷被水包圍時，請不要罵當初賣你帳篷的店家，因為再大的耐水壓係數和變化多端的大自然比起來，我們還是兼卑地面對大自然吧。

關於營柱，你應該知道的

- **重量／強度**：鋼質Steel > 鋁合金Alumni > 玻璃纖維glass fiber
- **價錢**：鋼質Steel < 鋁合金Alumni < 玻璃纖維glass fiber
- **鋼材**：質地最堅固耐用，但重量也最重，有些天幕帳的營釘會以此材質來製作，購買時注意有無防鏽處理。
- **鋁合金**：依組成成分比例不同而有不同的數字代號，露營用的營柱常見6000及7000系列，都是質輕耐用的選擇。
- **玻璃纖維**：彈性好、質地輕巧，平價帳篷營柱常搭配此材質營柱，此材質較有斷裂的擔憂，如果不慎折斷，要特別小心注意不要徒手觸摸斷裂物，超細小的玻璃碎片會讓觸摸的手痛癢很久，不易處理。

寢具類

住的器材搞定了，再來就是睡的用具了，在戶外不比在家中舒適，能幫助我們一夜好眠的就是寢具類的裝備了，下文分「睡袋」及「睡墊」來介紹：

◎睡袋篇◎

保暖填充材質是主要的分別，可分兩大類，一類是羽絨，另一類則是人造纖維；另一個分別則是外型，可分為方型（rectangular）、木乃伊型（mummy），說明如下：

一、羽絨：

最保暖的天然材質，來自鴨或鵝脖子下方負責保暖的羽絨，因此有「鴨絨」與「鵝絨」兩種不同的來源，請注意羽絨（down）和羽毛（feather）不同，羽毛有梗，是負責飛行的；羽絨是則絨球狀，負責保暖的。

影響羽絨的保暖度有許多因素：

膨脹係數（Fill Power）：簡稱FP，意指一盎司的羽絨在一立方英寸的空間中所占的體積，以700FP為例，即占滿70%的體積，數字越大越輕越蓬鬆，也較為保暖及昂貴。

羽絨和羽毛的填充比例：基本是80:20，因為羽絨需要羽毛梗幫忙在隔間中撐開空間，以達到保暖的效果，所以必須填充少許的羽毛。

填充羽絨的重量（絨重）：越多越保暖，也越厚實。

鴨絨及鵝絨：鴨絨比鵝絨來的小，也較便宜，但要達到相同的保暖度，鴨絨的睡袋會比鵝絨的來得重。

隔間處理：隔間的方式會影響到保暖效果，可以要求店家給予建議。

布料：內裡有刷毛的布料會比沒刷毛的布料來的保暖，但是重量也較重。

羽絨睡袋怕溼，溼掉後羽絨會散不開，進而影響它的保暖性。有些羽絨沒處理好，也會有異味的問題，加上它保養清洗不易，價格又偏高，除了高山、秋冬季露營需要以外，一般露營其實也可以考慮另一種材質——人造纖維。

羽絨、人造纖維填充比較表

	乾燥保暖度	濕了保暖度	輕量	壓縮收納性	清洗保養	價格低廉
羽絨	勝		勝	勝		
人造纖維		勝			勝	勝

二、人造纖維：

人造纖維就是一般說的鋪棉材質，看起來像一塊棉花片般的內裡材質，是由不間斷的石油化學纖維所組成，有的纖維還標榜中空，達到更輕、壓縮性更好更保暖的效果。市面上很多專利的人造纖維各有巧思，選購上可以多詢問店家相關資訊。此類材質的好處是即使溼了也具有保暖性，單價較羽絨便宜，較無異味，清洗保養容易；缺點是重量重，且壓縮性差。但一般露營的個人睡袋這材質就很夠用了！

三、方型：

方型睡袋也有人叫「信封型」睡袋，好處是天熱時，可以將拉鍊全開，當作棉被蓋；有些同款的方型睡袋還可以連結起來變成大棉被使用，用途變化較多。

四、木乃伊型（人型）：

個人用睡袋的形狀，因為符合人體工學，肩部的地方較寬、腳部的地方較窄，所以包覆及保暖效果比方型睡袋來的好。缺點是無法攤開來和他人共用。

五、其他：

如果不覺麻煩或是有戀床的朋友，你也可以帶著家中的毯子或棉被來露營。有露友就用真空收納袋，將家裡的棉被裝進收納袋中將空氣吸出，達到縮小體積攜帶，晚上又能睡好的目的，也可以參考一下。

1 睡袋是許多人露營的第一個私人裝備
2 羽絨膨脹係數越大，越為保暖
3 俗稱鋪棉的人造纖維，保暖又好清洗
4 木乃伊型睡袋的保暖效果較方形為佳
5 方形睡袋全部打開後可當棉被蓋
6 將家裡的棉被枕頭用真空袋壓縮帶出來露營，也是個好方法

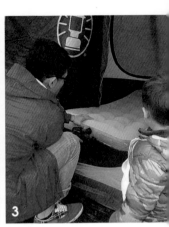

◎ 睡墊 ◎

在戶外露營時，因為地氣較潮溼，所以在內帳裡都需要鋪上「防潮墊」及「睡墊」，來隔絕溼氣及寒氣，是不能缺少的重要物品！

睡墊可分為泡棉及充氣兩種，泡棉的收納體積大，但是放置鋪排容易，缺點是較充氣的來得薄，所以常可以感受到凹凸不平地面帶來的按摩刺激感。充氣睡墊收納體積小，充氣後厚度比泡棉

厚，因此睡起來如同家中的彈簧床一般舒適；缺點是需要工具或用嘴充氣，有破掉漏氣的擔憂，畢竟破掉後，它就一點效能都沒有了。另外在夏天露營時，充氣睡墊不透氣，也會睡到滿身大汗的。

在購買時，記得要配合帳篷底部的大小去購買相對應的睡墊數量，例如4人帳，就需要4個單人用的睡墊才能鋪平底部，建議在購買帳篷時就一併將睡墊買好。

🔥 燈具類

戶外的夜晚，只靠明月及星光是不夠的，因此照明設備在夜晚擔負了安全的重任。燈具的選擇可依自己的喜好來挑選，適合親子露營的營地大部分都有供電，因此想要照明亮度夠的，可以選擇接電的日光燈管、燈泡；想要省電的，可以選擇LED燈具；如果想要有情調一些，則蠟燭、瓦斯燈、油燈這些黃光色燈具，就能帶給大家一個有氣氛的夜晚喔。

◎ 營位照明 ◎

一、日光燈管：

是最明亮又方便的設備，一般五金、大賣場都有賣。在營位中，將它固定在客廳帳上方，再連結上延長線的電源，就能照亮整個營位，是建議的主照明設備；市面上也有另一種修車燈，是另一個照明的選擇。

二、LED燈具：

白色光的LED燈具兼具省電、環保，是現在戶外燈具的主流。舉凡營燈、個人用的頭燈，都能見到LED的產品，好處是較省電，因此照明的時間能維持久一些，裝了新的電池，持續照明整晚都夠（此部分請參考燈具說明書，各產品照明時間不一），也有一些是充電式的，更加環保。

三、瓦斯燈：

是早期的登山、露營者們使用的戶外照明設備，也是大部分戶外玩家愛用的照明器材；燃料是媒油、去漬油、瓦斯罐等油類，點火燃燒石棉燈蕊後，產生光與熱，在寒冷的夜晚除了帶來光明，也帶來溫暖。使用瓦斯燈需要裝填燃料、點火，有些還需要預熱，燈蕊也較容易破掉，需要重燒燈蕊，使用及保養較繁複，比較不適合初學者。但是它在夜晚所帶來的光熱，是其他照明設備無法比擬的，喜愛這一番風味的大有人在。

◎ 個人照明 ◎

夜晚在營地活動時，每個人身上都有照明設施，能讓我們活動得更安全，手電筒是大部分的人會攜帶的物品，在此推薦另一種個人照明的好物「頭燈」。頭燈固定在額頭上，可以隨著我們視線移動而照明到該處，雙手也能空出來使用。在實務上，頭燈比手電筒方便，再者現在頭燈的體積小、亮度高，可以在營地夜晚靈活地使用，是個人必備的物品之一。

1　泡綿睡墊容易鋪排，但體積大
2　充氣睡墊容易破損，但收納體積小
3　近年廣受露客歡迎的充氣睡墊，有如彈簧床般舒服
4　日光燈管跟工作燈照明效果最佳
5　LED燈較省電，是露營燈的主流
6　瓦斯燈在野外顯得格外溫暖
7　頭燈可以靈活照明，同時讓雙手空出來工作

大部分的營地只提供營位，並不提供桌椅等物品，當安置好帳篷、客廳帳後，客廳帳內的主設施桌子及椅子可以讓我們不用席地而坐，是露營生活方便的物品。建議每個家人都有自己的一張椅子，在戶外全家圍在一起用餐聊天的感覺真的很棒！而在採購時，要注意的眉角也不少。

◎ 桌子：收納性及重量 ◎

露營用的桌子收納性優，多數為折疊桌，桌面有塑膠、鋁製、木質三種材質可以選擇，桌腳大部分都是使用金屬材質以增加穩定性，桌腳也決定了桌子高度，有些桌腳有多段調節，有些則是固定的。選購的重點在於桌面展開的大小要符合家裡的人數，以及收納後的體積和攜行性：體積要能放入後車廂攜行，桌子的高度需搭配椅子的高度。

塑膠桌面容易清洗、價錢較便宜，但是如要放熱鍋在上面，要保護好桌面，以免高溫變形。塑膠桌面碰撞摔倒的話，也容易破損。

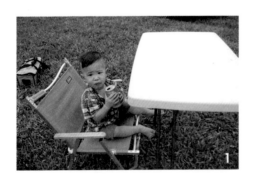

鋁製桌面不怕高溫、重量輕是它的優點，但因為金屬材質成本較高昂，以及為了增加收納性，所以此類桌面常見由數個小鋁片堆疊攤開而成（有人稱為蛋捲桌），因此負重性較差，如要放重的東西（如荷蘭鍋），要注意放置的位子，以免桌面放重物而翻桌。此類桌面因為細縫多的關係，清潔保養較不易，較容易藏汙納垢。

木質桌面的面積較大，負重性及質感較其他材質好，但是收納體積及重量也是最大最重的。木質桌面另一個擔憂是在台灣潮溼的天候下，較容易發霉。

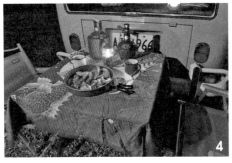

不管何種材質的桌面，你都可以再為它鋪上一塊自己喜歡的桌巾，主要的功能是方便清洗、維持桌面乾淨，也能藉由布置增加用餐的氣氛。

◎椅子：舒適度與收納體積◎

隨著露營風氣盛行，戶外休閒椅的款式也越來越多樣，市面上還有戶外搖搖椅、可翹腳的椅子、躺椅，有的還附置杯架等各式各樣選擇。無論哪種款式，其基本的構成都是布料的座墊加上金屬的主結構。購買的時候建議比較主結構的設計，儘量避免太多機關的，因為椅子最常壞掉的地方就是機關處。

其他要考量的有：

一、布料車縫：

有的椅子為了增加透氣性，會使用網布，網布的強度不如尼龍布，雖然透氣，但是也容易破損。再來要看布料的車縫線車的強度夠不夠，在購買時一定要試坐、比較。

二、高度：

大人坐的和小孩坐的高度不同，身材較胖的人坐矮椅也不舒服，椅子的高度每個人的標準各異，唯一的方式就是試坐再試坐，直到找到自己最適合的那張椅子。

桌子及椅子是互相配合的，在採購上，建議一起挑選，找到適合全家人高度的桌、椅。

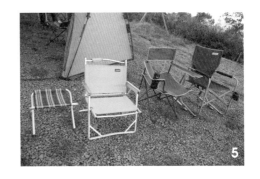

1 塑膠材質的桌子輕巧，但不耐熱
2 鋁製桌面的蛋捲桌耐熱，但重心較不穩
3 木質桌面負重性好，但收納體積大也較重
4 鋪上桌巾不但可美化桌面，也方便清潔
5 露營椅子款式眾多，舒適度與收納體積是考量重點

炊具類

在戶外煮食的樂趣不同於在家烹煮，有好的廚藝以外，也要有方便攜帶、火力旺的炊煮用具，來幫炊事加分。所謂工欲善其事，必先利其器，戶外炊煮的工具大致分為以下幾類：

⑨爐子⑨

戶外用的爐子可分為方便取得的「卡式爐」、適合海拔較高的「高壓瓦斯爐」、燃料便宜的「汽化爐」、適合露營的「雙口爐」四大類：

一、卡式爐：

四方型的卡式爐，一般大賣場都有販售，是最容易取得的戶外爐具選擇。燃料為卡式瓦斯，因為瓦斯連結到爐子後，需要將瓦斯處的缺口對準爐子內的卡榫，並按壓下去卡住，所以被稱為卡式爐。優點是方便購買及燃料便宜，缺點則是火力平均，如需高溫烹煮的料理，卡式爐的加熱速度及高溫表現不佳。另一個缺點是不適用在高海拔的山區露營，因氣壓的關係，卡式瓦斯的瓦斯常因無法溢出瓦斯，而無法使用。

二、高山瓦斯爐：

登山者常用的高山瓦斯爐，於戶外用品店中販售，其燃料為高壓填充不同瓦斯成分的瓦斯罐，在燃燒後可以產生較多的熱量，並以螺牙旋轉的方式連結至爐頭。優點是爐頭體積小，方便攜帶，適合個人使用，火力也較卡式爐來得高一些，在高海拔也可以正常使用；缺點則是爐面較小、高度也較高，如要放置大鍋，要注意重心平衡，以免翻鍋。另外，瓦斯燃料也比卡式瓦斯貴得多。

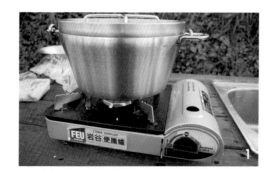

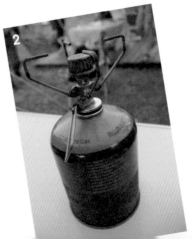

三、汽化爐：

是火力最強的爐具，其燃料為去漬油，加入爐具的油罐中之後，使用時用手來回加壓幫浦，讓液態的油汽化後，再預熱油管，最後變成爐火。操作手續繁複，如果燃燒不完全，容易積碳導致油嘴噴出不完全，影響火力表現，且清潔保養手續較多等為其缺點；但是省燃料及使用的去漬油便宜，還有火力旺、燃燒溫度最高是其優點。很多的戶外玩家喜歡此類的爐具，因為汽化爐燃燒時發出的聲音，在野外能帶來一種安逸的感覺。

四、雙口爐：

雙口爐是為露營活動而設計的，模仿一般家用的瓦斯爐，有著二個爐口，可以雙口齊用，邊煮菜、邊煮湯，是最受露營者歡迎的產品。發展至今，也有上述三種燃料（卡式瓦斯、高壓瓦斯、汽化爐）的雙口爐類型可以選擇，優缺點如上所述，可依自己的喜好及烹調方式來選購。

五、其他注意事項：

露營不建議使用電磁爐，因其耗電量高及溫度較低，並不是戶外烹煮的首選，表現性還不如卡式爐。而另一種具有野趣的烹調方式則是號稱男人鍋的「荷蘭鑄鐵鍋」，坊間已經有專書說明，也是戶外烹煮的另一個選擇。

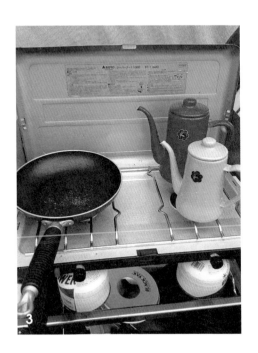

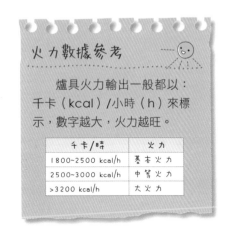

火力數據參考

爐具火力輸出一般都以：千卡（kcal）/小時（h）來標示，數字越大，火力越旺。

千卡/時	火力
1800~2500 kcal/h	基本火力
2500~3000 kcal/h	中等火力
>3200 kcal/h	大火力

1 卡式爐單價低，露營、家用兩相宜
2 高山瓦斯爐適合高海拔露營
3 雙口爐類似家庭廚房的概念

❾鍋具❾

帶家裡適合的鍋具去露營是最上手的，此外，戶外用品店常有組合式的套組可選擇，一組收納起來包括鍋、碗、瓢、盆都有，也可以考慮。

一、鋁質：

廉價輕量是它的主要優點，但是鋁鍋容易有腐蝕、殘留異味的問題，硬度低，撞到較容易凹陷。

二、不銹鋼：

解決了鋁質的缺點，但是重量重了些，是露營使用推薦的鍋具材質。

三、鈦合金：

質薄且輕，硬度又夠，價錢是最貴的，但是在戶外，此材質具有烹煮時不會因金屬離子影響到食物口味、不易沾染食材的特色。使用清水或熱水即能讓它清洗乾淨，可以減少洗碗精的使用，是較為環保的選擇。在選擇露營的個人餐具時，鈦合金是非常推薦的材質。

四、原木餐具：

近年來隨著露營商品的精緻化，許多人喜歡使用原木材質的餐具來提升整體的質感，原木餐具隔熱效果好，使用時也會有一股淡淡的香氣，不過要注意發霉以及染色的問題，使用完畢最好立即清洗並晾乾，盡量避免盛裝容易染色的食物，例如咖哩、茶葉等。

調味組：重收納、一目瞭然

　　露營想要煮一桌好料理，好的調味料一定要有。早期露營用品店會販售一個塑膠盒子，裡面分配好一些塑膠瓶瓶罐罐，很像旅行盥洗用具包。不過現在的人重視健康，也講求美觀，調味料多使用密封玻璃瓶裝，或是直接購買小包裝的調味料。近年從日本引進調味架組合，不僅可以讓各種調味料一目瞭然，還可以將菜刀、切菜板等工具收納其中，每次露營只要檢查調味料是否有過期，可以節省重新整理打包的時間。

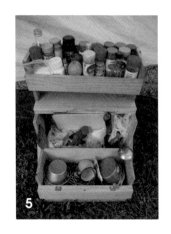
5

調理台：高度適中、方便料理

6

　　當露營多次後，你可能才會開始考慮買個調理台來方便料理。每餐在桌邊煮，常會覺得高度太矮，這時露營用的可收納調理台就是你的好幫手。去戶外用品店找個高度及收納性適合你的，有些調理台還是為雙口爐特別設計的，多比較、多問店家，是最好的方式。

露營常見品牌及產品類別表

品牌	國家	帳篷	寢具	燈具	桌椅	炊具	配件
Captain Stag	日本				○		
Coleman	美國	○	○	○	○	○	○
Go Pace	台灣		○		○		
Go Sport	台灣				○		
Kovea	韓國			○		○	○
Logos	日本	○			○		
Outdoor Base	台灣		○				
Rhino	台灣		○	○			
Scoda	台灣					○	
Snow Peak	日本	○		○	○	○	○

1 套鍋組是最省空間的鍋具
2 家中的不鏽鋼鍋是露營時堅固耐操的好鍋具
3 鈦合金餐具導熱較快，但散熱速度也快
4 原木餐具質感好，但容易發霉
5 好的調理架可以將調味料、個人餐具、刀具組等完整收納
6 料理台讓在外料裡也有家的感覺

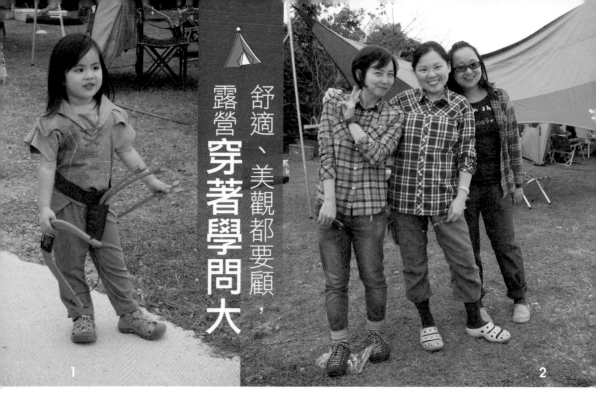

1

2

露營該怎麼搭配、怎麼準備衣服，也是一門花腦筋的功課，身上穿的、額外準備的換洗衣物，除了應付當地的環境氣候外，更重要的是拍照也要好看！很多人把營地布置得很漂亮，食物精緻擺盤滿分，但為了求舒適耐髒，硬是穿了或帶了深色耐操的家居服去露營，美麗的露營照片可是會因為身上不夠上相的衣服，而被大大扣分呢！

一般戶外露營都是沒有空調，電風扇當然也是奢侈品，每每一到營地開始分工忙碌，身上的衣服就開始飄散出異味，萬一帳篷不夠通風，裡面的味道可是五味雜陳。因此，露營時最好可以穿有「排汗透氣快乾」的機能性衣服和褲子，萬一流汗、玩水或被雨淋溼，機能性服飾的乾燥時間比一般棉質快，也可大大提升個人舒適度，減少因氣候變化造成身體不適。

準備的衣物除了隔天換穿的外，也可多帶一套舒適的衣褲晚間睡覺穿著，同時萬一遇到不可測的狀況，還有多一套的乾淨衣物可以使用。而不同氣候，也有個別要注意的細節穿搭。

 春、夏：重「遮陽」與「透氣」

⑨帽子⑨

　　夏天露營戴一頂透氣有型的帽子，不僅可以達到遮陽的效果，在整體造型上也可以大大加分。也有人喜歡戴魔術頭巾或方巾，雖然遮陽效果不如有盤的帽子，但是可以吸走頭上的汗水、保護頭皮外，也容易做造型，需要時還可以脫下來當毛巾使用。

⑨衣物⑨

　　炎熱的季節當然是穿短褲、T恤或襯衫最舒服，不過如果營地雜草或蚊子多，穿一件透氣性好的長褲或七分褲，保護性會比較好。女生除了長、短褲外，其實長裙或連身裙在戶外也是個舒適的選擇，不僅保護性好，透氣性和美觀度也佳。夏天一件透氣的沙龍或披肩也是很好用的單品，可以應付豔陽與晚風，玩水時還可以當臨時的包巾使用。

⑨鞋子⑨

　　夏天露營要穿包緊緊的布鞋一整天，實在不是很舒服，但是穿一般拖鞋對於腳部保護性也不太夠，市面上有不少具有保護足部功能的運動涼鞋，就是戶外露營的最好選擇。不僅材質快乾，鞋墊還有人體工學的健康設計，在營地走一整天也不會覺得腳部痠痛，就算下雨，也不怕雙腳泡在溼熱的鞋子裡。

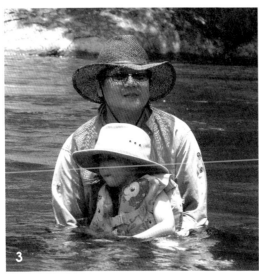

1 配合營地或節日幫小朋友來個妝扮遊戲，也是很實用的穿搭方式
2 格子衫兼具休閒與美觀，是露營穿搭的好選擇
3 帽子除了遮陽，也可以讓造型大大加分
4 在營地穿著可以保護腳趾的涼鞋，是最安全舒服的

秋、冬：重「保暖」與「易活動」

◎帽子◎

秋冬露營很長時間必須暴露在寒冷的空氣中，因此頭部的保暖更形重要。因為人體的熱氣主要由頭頂散去，一頂漂亮又保暖的毛帽是不可或缺的單品，頭頂與脖子暖和了，身體自然就不覺得太寒冷了。

◎衣物◎

較寒冷的季節露營雖然少了夏天的悶熱，但是早晚容易溫差大，因此衣服的調節性更為重要。建議寒冷季節露營除了保暖內衣、上衣外，可以穿上背心，再視溫度穿上保暖外套。因為背心可以讓身體軀幹保暖，卻不影響四肢活動，較容易調節身體溫度。

喜歡多穿一件保暖褲的女生建議可以穿厚一點的長裙，比起穿兩件褲子不僅不減保暖的效果，舒適度也會更好。

◎鞋子◎

秋冬露營保暖的鞋襪不可少，市面上有許多品質良好的羊毛襪，除了保暖性好，營地活動一整天腳也不容易臭。搭配有防風防水功能的鞋子，不僅增加保暖性，萬一下雨還可以直接當雨鞋。不過，建議要多帶一雙拖鞋備用，預防布鞋被露水沾溼，晚上洗澡或出來上廁所也很方便。

小朋友怎麼穿？

小朋友活動量大，全身弄髒的機率也高，因此爸媽千萬不要怕麻煩，要多帶幾套衣服去換洗。

另外，小朋友的衣服越鮮豔，不僅拍照好看，也容易在營地看顧，建議可以幫小朋友帶一件連身的圍裙，可以大大減少衣服髒汙的機會喔！

萬一遇到下雨，要小朋友乖乖待在帳篷內也不容易，同時也失去雨天的樂趣，因此爸媽不妨幫小朋友帶一套雨衣雨鞋，萬一不巧遇到雨天，雨中漫步的樂趣更能讓小朋友們回味無窮！

1 毛帽是秋冬露營讓身體溫暖的重要配備之一
2 冬天露營的服飾最好容易調節體溫，又不影響身體活動
3 小朋友活動量大，衣服穿搭的調節性很重要
4 腳底加厚的羊毛襪不容易臭，而且保暖度夠
5 小朋友的營地cosplay（角色扮演）穿著，可增加趣味性
6 露營時幫小朋友穿一件圍裙，可以避免衣服太快沾染到髒汙時

 ## 四季都應該準備的衣物

不比平地，山上天氣多變，不過，爸爸媽媽別擔心，準備好以下小物件，就足以應付各種變化了。

⑤短袖上衣⑤

除非是寒流來襲，不然去露營不管天氣報告如何，最好都帶一件短袖上衣。

尤其山區早晚溫差大，接近中午時分如果老天給了一個出太陽的好天氣，溫度通常會驟然上升，如果大家只穿帶厚衣服，容易會熱到快中暑，不然就要穿著貼身衛生衣在營地趴趴走了。

⑤輕薄風衣⑤

最好是尼龍材質的薄外套，可以擋小風小雨的小外套，也有人稱為「一口風衣」，小小一件不占空間，萬一夏天天氣突然降溫，可以調節身體溫度。

冬天衣服沒帶夠，也可以穿在中層或外層增加保暖性，營地下小雨也可以充當臨時雨衣，短暫擋小雨。

1

2

魔術頭巾

魔術頭巾過去是登山、騎腳踏車的重要配件，不過在營地也是相當好用的小物，夏天可以包在頭上保護頭皮不被太陽曬傷，下水玩是好用的毛巾，萬一想午睡也是個不錯的眼罩。冬天可以當圍巾，也可以當口罩減少冷空氣吸入，如果覺的帽子不夠暖，戴個頭巾再戴帽子，頭皮跟耳朵都可以保護得很好。

拖鞋

在營地穿拖鞋不但為了舒服，有些營地的浴室不是特別乾淨，洗澡時穿拖鞋心裡也會舒服一點。當然，最重要的是預防布鞋濕了，還有雙替代的鞋可以穿。冬天穿雙厚襪子再穿拖鞋，也是不錯的選擇。

太陽眼鏡

露營通常都在山上或溪邊，如果天氣大好，紫外線也是很強的。在戶外活動最好準備一副太陽眼鏡，尤其是小朋友長時間在強光下面活動，眼睛也必須做好安全措施，戴上帽子或太陽眼鏡，對小朋友的視力也是一種保護喔！

1 雨鞋對腳的保護性最周全，遇到下雨或碎石多的營地，也方便到處趴趴走
2 輕薄的風衣在營地方便調節溫度，也可以充當臨時雨衣
3 魔術頭巾在營地可以一物多用，是非常實用的小物
4 露營在戶外活動時間長，戴上太陽眼鏡可以保護眼睛

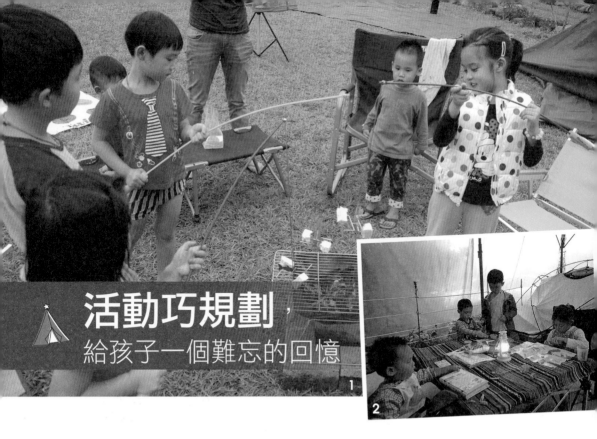

活動巧規劃，
給孩子一個難忘的回憶

1

2

小時候跟爸媽去露營時，大人往往顧著自己喝酒聊天，小朋友聚在一起就是自己找樂子，不是玩撲克牌就是打電動，要不然就是在溪邊撿石頭發呆。

現在的小孩幸運多了，因為資源的豐富，要是懂得利用露營安排一些有教育性的活動，不僅可以讓孩子迷上健康戶外活動，還可以寓教於樂！

露營活動的安排並不難，家裡現成的一些小道具，只要不太占空間，順手帶出來，都可以讓孩子打發一些時間，還可以發現，不同的環境下，玩具也會有不同的玩法喔！

話說回來，最讓孩子著迷的，還是大自然本身提供的娛樂性，戶外的一草一木、會飛會跑會游的生物，都是孩子在大自然最天然的娛樂對象。

只是活動安全也要多注意，例如在水邊活動時，盡量讓小朋友穿上鮮豔衣服以及救生衣；營地旁邊有落差或山谷，就不要帶球類的玩具或飛盤。

現在網路資訊發達，準備裝備前，可以先上網搜尋營地的相關資訊，攜帶適合營地的娛樂用品，當然，如果營地本身的娛樂性非常足夠，例如有提供導覽、手做等課程，就盡量多多利用現場的資源好好玩樂一番吧！

動態活動

◎玩沙玩水組◎

只要營地有沙土或小水池，帶一些玩沙玩水的小工具，就可以讓小朋友忙上一整天；在大自然的環境下，給小朋友一支鏟子，他們就可以四處找樂子。

◎飛盤◎

小小的飛盤不占空間好攜帶，工具箱裡面可以放個小飛盤，在營區裡坐著站著都可以玩，也不限玩的人數，更是一個消耗小朋友體力的好活動。

1 露營活動安排得精彩，小朋友會有一個難忘的回憶
2 就算天氣不好，小朋友還是可以乖乖地待在帳篷自己找娛樂
3 一沙一世界，一堆石頭就是孩子們的奇幻空間
4 有沙子、碎石、小水坑，就可以讓孩子玩上一整天
5 飛盤是最輕巧方便的娛樂用品，小小孩也可以開心地玩上半天

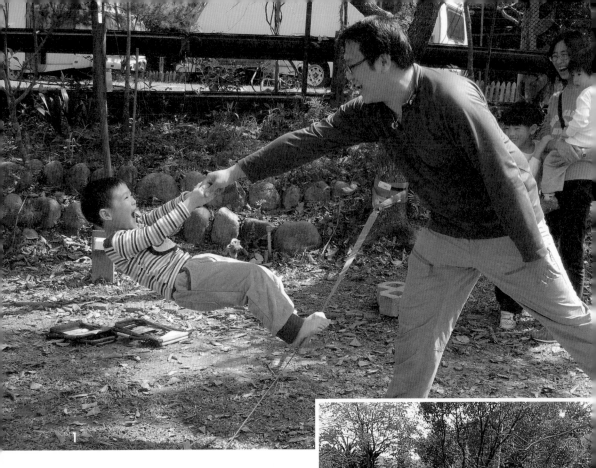

๑ 走繩 ๑

　　原是攀岩者在休息時訓練平衡感的
休閒活動，後來成為一般民眾運動或競
賽的活動，有些厲害的選手甚至可以在
繩子上劈腿或打坐。近年來國內也開始
推廣走繩運動，可以訓練大人與小朋友
的平衡感。初學可以比賽誰走比較遠，
熟悉平衡感後可以嘗試其他動作。小小
工具不占體積，只要找好兩個可以固定
的支柱或樹木，綁上走繩，大人小孩都
可以一起同樂。

走繩由寬5公分的走繩扁帶和棘輪固定器連結而成，市售的走繩專用組有15公尺及25公尺等長度可以選擇，也有不同的彈性延展度扁帶可選。建議購買市售的入門組並依照說明書操作使用，有的入門組還附贈保護樹木的保護套。

架設時請務必保護好樹木，順便來個愛護植物教學，謝謝樹木長的高又健康能讓我們架繩來走。走繩活動請一定要有大人在旁扶助，勿讓沒經驗的小朋友自行行走，以免發生意外！

◎認識植物、動物◎

大自然的世界就像是一本精彩的天然圖鑑，只要靜下心留意身邊的一草一物，都可以帶來大大的驚喜。帶上一本植物、動物圖鑑，整個大自然都是教材，小朋友在野外認識的植物與動物可是比課堂上還真實，同時也可以藉機教導小朋友善待生物、愛惜資源的觀念。

活動時間時，攜帶望遠鏡、放大鏡，帶著小孩觀察大自然吧！植物方面，可以觀察花的顏色、形狀、氣味；

1 「走繩」是戶外溫和且有競賽感的活動
2 難得在大自然可以看到大群的非洲蝸牛

葉子的形狀、生長的方式。至於動物，可以觀察鳥類、昆蟲。

露營常見的鳥類除了麻雀、白頭翁外，還有大冠鷲、白鷺鷥、夜鷺，晚上也有機會聽到貓頭鷹——黃嘴角鴞的叫聲。昆蟲白天常見的有各類的蝴蝶、蚱蜢、金龜子，偶爾也會發現瓢蟲、天牛、竹節蟲、獨角仙及鍬形蟲等都市不常見的昆蟲；晚上更能在廁所、洗手台等有燈光的地方發現各類的蛾類、蜉蝣，螢火蟲季時，在草叢陰暗處也能看到螢火蟲呢！

◎玩泡泡◎

拿一盆水，加上洗碗精或洗髮精，就可以做出泡泡水，帶上幾個吹泡泡玩具或泡泡槍，一邊吹一邊玩戳泡泡，是小朋友最喜歡的遊戲，拿個繩子跟棍子，大人也可以試著拉出小朋友目瞪口呆的大泡泡！

◎在帳篷玩毛毛蟲大戰◎

小朋友都喜歡有祕密基地的感覺，所以帳篷裡就是小朋友最愛的小天地，如果剛好遇到下雨，窩在帳篷裡面躲在自己的睡袋裡，來一場毛毛蟲大戰，也是一種好玩的遊戲。覺得小朋友在帳篷玩家家酒太靜態的父母，快來玩我們最愛消耗孩子體力的毛毛蟲大戰吧！

器材上，只需要2個睡袋，將睡袋

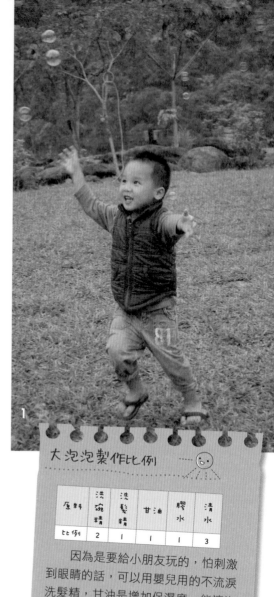

1

大泡泡製作比例

原料	洗碗精	洗髮精	甘油	膠水	清水
比例	2	1	1	1	3

因為是要給小朋友玩的，怕刺激到眼睛的話，可以用嬰兒用的不流淚洗髮精，甘油是增加保濕度，能讓泡泡持續久一點，而膠水可以讓泡泡成形堅固點，可自行調配比例試試，找出自己的獨門配方。棍子的部分，可以用文具店賣的小木棍加上棉繩組合成一個大繩圈，即能製造大泡泡囉。

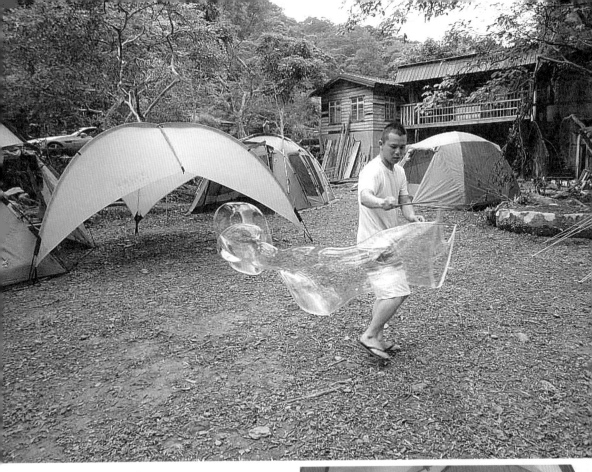

拉鍊拉上，並讓2個小朋友鑽進去，只露出頭在外面，手、腳身體則在睡袋裡面，這樣就變成毛毛蟲了。再來就是利用身體的扭動開始玩摔角遊戲，不能使用雙手，並成功將另一方壓制住3秒的人獲勝，大人小孩都可以玩！記住，玩得太激烈時要提醒小朋友換氣，而夏天玩因為天氣熱也會滿身汗，這遊戲比較適合秋冬時玩。

1 在營地可以玩出好大的泡泡，是大人小孩都喜歡的遊戲
2 躲在睡袋裡面來場毛毛蟲大戰，也是消耗體力的好遊戲

๑ 風箏 ๑

可以在寬廣的草地上、沒有電線桿跟建築物干擾的空間放風箏，是一般都市小孩奢侈的享受，拉著小小的風箏一邊奔跑，就是一種幸福的感覺。

1 都市的小孩難得有這樣毫無障礙的空間放風箏
2 露營結束後，讓小朋友幫忙撿垃圾也是一件好玩的遊戲

๑ 撿垃圾 ๑

露營難免總會有垃圾紙屑掉滿地，不管有沒有營地管理的人幫忙打掃，離開時能將營地恢復原來的整潔乾淨，是一個露營的人該有的態度。撿垃圾對大人來說可能是一件傷筋骨的累事，不過，一旦交給小朋友，就變成一件很搶手的遊戲了。大家拿著夾子跟垃圾袋把地上的垃圾撿起來，不但可以訓練小朋友環保的觀念，也是一件寓教於樂的營地遊戲喔！

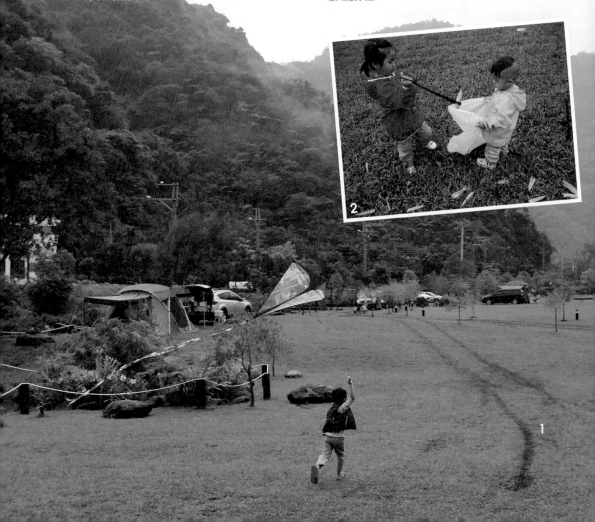

1

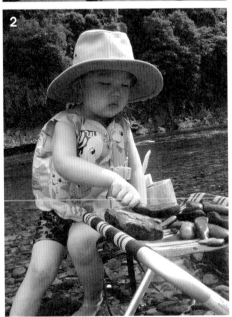

2

 ## 靜態活動

◎ 做糕點 ◎

　　在家裡事先用麵粉做好麵團，或是帶麵粉到現場和麵團，再帶些烘焙的小模子，讓小朋友發揮創意捏捏切切，烤一烤當小點心吃，小朋友自己動手做也格外有成就感。

◎ 石頭作畫 ◎

　　在溪邊露營的好處就是有很多小石頭可以玩，不過除了堆碉堡跟打水漂外，其實，不同石頭的硬度與顏色，還可以相互作畫呢！就像是天然的畫紙與畫筆，這小小的發現可以讓小朋友坐在水邊，好好發揮天馬行空的想像力，利用大自然的原料揮灑一番。

◎ 夜晚觀星 ◎

　　天氣不錯的夜晚，大家可以躺在地上望著星空分辨各種星座，還可以準備一些星座故事，大家躺在地上或坐在椅子上，一邊看著星空，一邊聽故事，這夜晚將是小朋友最美好的回憶！未來抬頭看到美麗的星空，也可以輕易指認出容易辨認的星座，成為小小天文學家。

..

1　小朋友自己用模子做喜歡的形狀，讓點心的
　　美味更加分
2　用不同顏色的石頭相互作畫，讓小朋友體驗
　　大自然的多樣性

◎ 玩粘土 ◎

　　粘土是大小孩都喜歡玩的遊戲，可以帶一些塑膠刀、餅乾模具幫忙做造型。

　　擔心粘土有化學物質的媽媽們，也可以自己用麵粉加上一點食用色素，就是安全又經濟實惠的可食用粘土喔！

◎ 吊床 ◎

　　在營地綁上一、兩個吊床，不僅大人可以在微風中好好休息午睡一番，也是小朋友喜歡的祕密基地。躺在大自然的吊床上面，看看藍天白雲以及享受徐徐的微風，是一般都市小孩最難得的享受。

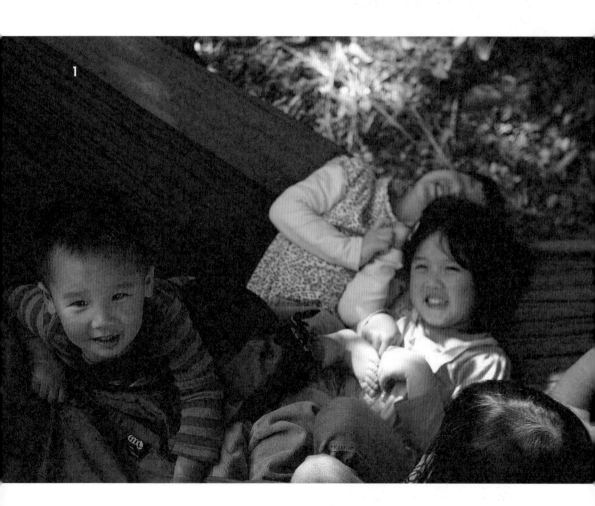

1

◎ 手作勞作 ◎

　　在沒有電視、電動用品干擾的戶外環境，小朋友有很長的時間可以打發，跑跑跳跳後也希望可以坐在椅子上做點不太耗體力的事情，這時，簡單的手工藝就派上用場了。讓小朋友縫縫補補、剪剪貼貼，不但可以做出一些紀念品帶回家，還可以打發不少時光。

◎ 玩紙牌 ◎

　　有稍微大一點的小朋友參加露營，難免都會準備小小的紙牌或桌遊，平常大家沒有時間好好聚在一起玩的紙牌遊戲，露營的時候可以不被回家時間限制，好好玩一場！有會算塔羅牌的朋友同露的話，晚上將營燈點亮，就著燈光算塔羅也是很有氣氛的喔！

1　吊床也是小朋友最喜歡的祕密基地，大家擠在一起說說笑笑超開心
2　小朋友都喜歡玩粘土，依照時節主題讓小朋友來個創作比賽

1 帶些手工藝的小勞作來露營，
　還有紀念品可以帶回家
2 大自然就是創作最好的素材
3 紙牌或桌遊是許多大人小孩露
　營必備的遊戲

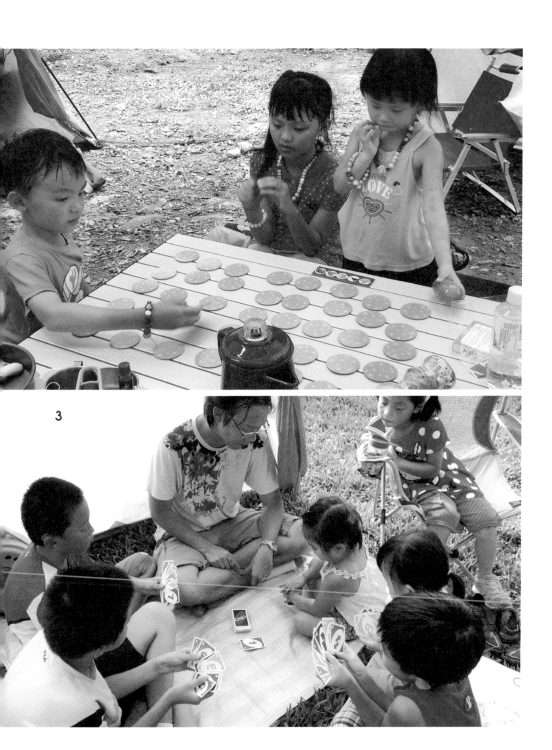

3

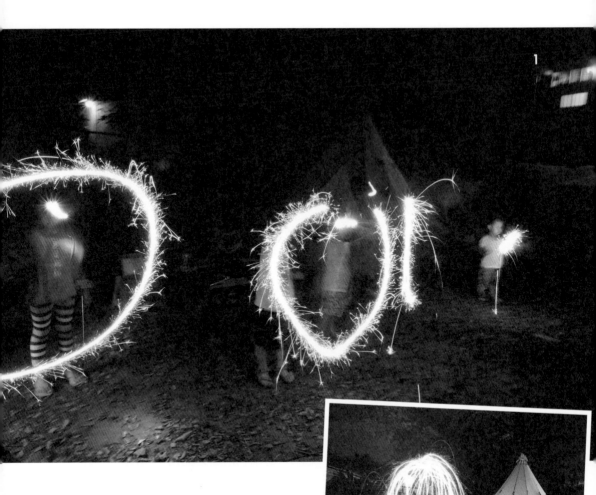

◎ 仙女棒 ◎

　　露營時燃放煙火容易引發火災，不
過，如果能在漆黑的營地點上一根小小
的仙女棒，對小朋友來說是睡覺前最美
好的ending。看著閃閃發光的星星在
眼前短暫的釋放，對小朋友來說就像擁
有夢幻的世界，只是，燃燒後的仙女棒
要記得帶回家處理，不要留在營地增加
垃圾。

1 小小的仙女棒在手上，小朋友們彷彿擁有了
　神奇的魔法棒
2 小小的禮物為小朋友帶來大大的驚喜與鼓勵
3 戴著頭燈去探險，或是在地上撿個樹枝挖個
　洞，大自然就是一個遊樂場

⊙戳戳樂⊙

　　到復古商店買一盒戳戳樂，裡面的玩具雖然不起眼，但是得到意外驚喜的樂趣，絕對可以讓小朋友興奮不已。細心的媽媽還可以把戳完的盒子留下來，重新放入營地可以玩的小玩具，讓有良好表現或勇敢表演的小朋友獲得小小的獎賞，也是露營一個小小的快樂丸！

⊙無為而作⊙

　　有時候發現，將小朋友丟在大自然的環境中，什麼也不帶、什麼活動都不安排，他們自己也挺會找樂子的。也許草地上一隻天牛、蚱蜢，溪裡面的小魚、螃蟹，都可以讓他們蹲在地上對望許久；而地上的花草石頭，也能成為辦家家酒的素材。

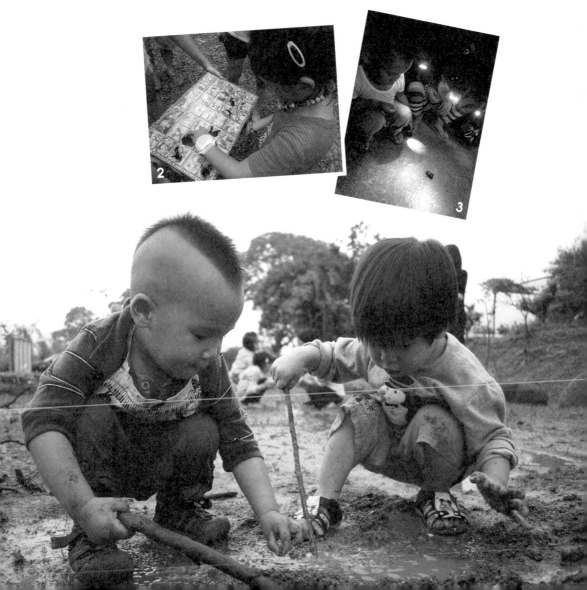

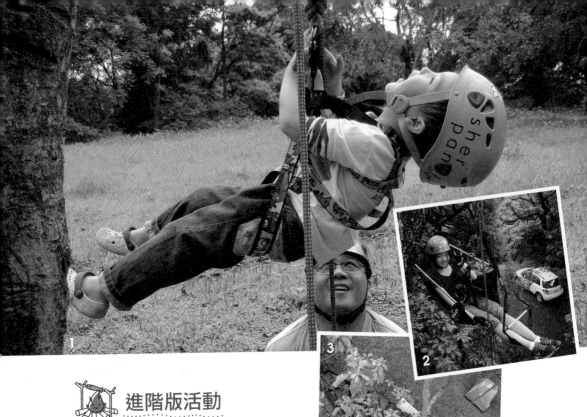

進階版活動

⊚ 樹上露營 ⊚

攀樹活動近年來在台灣相當熱門，這原本是美國伐木工人所使用的爬樹系統，後來發展成一種休閒活動，利用繩結上升及垂降的技術，可以讓大人小孩安全地享受爬上樹梢的成就感。在樹上綁個吊床，眺望遠處的風景，舒適地躺在樹上享受自然風的吹拂，以及微風吹過樹葉的聲音，是種非常獨特的體驗。

國內近兩年也開始有專業的教練舉辦在樹上過夜的體驗活動，在樹上綁一個吊床，帶個睡袋跟頭燈，就可以體驗樹上露營。樹下就跟平常露營一樣紮營

炊事，萬一有人睡不慣，或是半夜頻尿懶得回樹上，也可以回到帳篷安穩地睡一覺。如果可以找到專業的教練帶領，帶著稍微大一點的小朋友去體驗「到樹上睡一晚」的露營，也是一生難忘的經驗喔！

1　利用繩索攀樹是一項安全又趣味的活動
2　在樹上看到的世界奇妙而有趣
3　在樹上睡一晚是另類的露營體驗

來露營了！

面面俱到分工法：營建組、炊事組、安親組

這樣架帳及打釘，不怕風吹和雨淋

Step by Step，變出大人小孩都喜歡的料理

看看我們怎麼露營1：坪林溪邊野營

看看我們怎麼露營2：南澳那山那谷

看看我們怎麼露營3：苗栗泰安土牧驛露營

看看我們怎麼露營4：酷哥李露營場

Next ▷▷▷

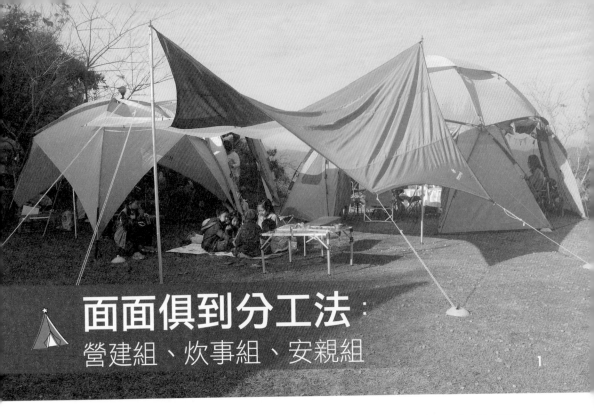

面面俱到分工法：
營建組、炊事組、安親組

小時候去露營是一件以「玩」為重點的事情，裝備越簡單越好，先在營地大玩特玩，至於玩什麼就是看營地的環境，靠水就玩水，靠山就自己找樂子玩。拿張墊子鋪在地上，享受大自然的環抱、聊天談心也是一種玩法，等到太陽快下山的時候才開始搭帳篷、做營地建設，以及處理生理所需的各項工作。

現在隨著露營裝備的精緻化，大家一到營地就是大張旗鼓地進行營地建設，出門前就安排好這次露營要玩什麼，因此在營地很多時間大家都在布置營地、張羅美食、安排遊戲等。其實不管純粹的玩，或是為布置與美食而忙

碌，都是露營的樂趣。但是不管哪一種露營，都要事先做好分工，到了營地要知道自己該做什麼事，該玩就玩，該工作還是要工作。

如果是一般個體戶家庭露營，很多工作是家庭成員一起做的，因為沒有太多的人力做各類分工。但如果是團體露營，許多工作變得繁多而複雜，有了事先的分工，便可以很有效率完成許多工作。

一般親子露營的營地分工可概分為三組：營建組、炊事組跟安親組。

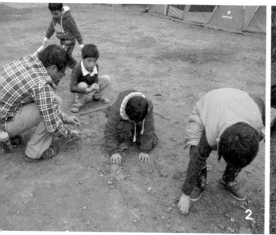

 ## 營建組

包含營地的初步整理、各類帳篷的搭設、營地配置的規劃、天氣變化時營帳的調整與加強。這類工作通常比較粗重，因此多是由壯丁來擔任，有時桌椅或其他裝備較多時，也負責搭設桌椅、爐灶等工作。

◎營地初步整理◎

尤其是在非人工的天然營地，大部分的營地都需要做初步的整理。搭帳篷的地方必須盡量平整，因此地上有大顆的石頭須事先移除、垃圾、樹枝等先撿乾淨，尤其注意是否有碎玻璃、鐵釘、尖銳物品等，以免刺破帳篷或不小心踩到受傷。但是如果有小樹或雜草，盡量不要去移動或拔除，要教導孩子維持大自然的原貌喔！

◎營地配置的規劃◎

如果是一車一營位的營地，一般就依照營地原本的規劃搭設帳篷，無需太費心。但如果是開放式的營地，做好營地規劃會讓動線更順暢，尤其須考量電源箱位置、水源位置，用電需求較多的客廳帳，距離電源箱最好近一點；而用水頻繁的炊事帳，則距離水源越近越好。如果有安置小朋友的遊戲區，盡量避開炊事帳或危險的區域，靠近客廳帳較容易看顧。睡覺的帳篷盡量避開容易積水的地方，與客廳、炊事帳保持一點距離，避免噪音的干擾。

1 在短時間內蓋好戶外的「家」，是露營很重要的事
2 把地上的小碎石清理乾淨，晚上才睡得安穩
3 到了營地要趕緊搭好客廳或廚房帳，讓雜七雜八的裝備先有個家

◎ 帳篷的搭設 ◎

　　一般最先搭設的都是炊事與客廳帳篷，萬一天氣突然變化，也方便有個遮風避雨的地方，同時可以避免裝備被雨淋溼。大部分露營的裝備都會放在炊事與客廳帳，所以在帳篷搭設好之後，就可以將體積較大的桌椅，以及繁雜的鍋碗瓢盆一一歸位，讓營區看起來有秩序。而食材以及調味料的保存位置，也要盡量避開日照多或悶熱的地方。

　　再來就是垃圾分類處理的地點，部分營區每個營位都有垃圾桶甚至回收桶，但有些營區是採集中收集管理，因此最好自備簡易的垃圾處理區，減少營區的髒亂。要注意的是，部分營區會有流浪動物跑進來，因此食材或垃圾的安置更為重要，以免不注意的時候食材被動物叼走，或是垃圾袋被咬破，撒了一地的髒亂。

◎ 營帳的調整與加強 ◎

　　出門露營總是會遇到天有不測風雲的時候，搭好的帳篷也要隨著天氣做調整。例如，下雨的時候必須把天幕角度調斜一點，讓雨水順著布的角度流下來，不會積在天幕上面壓垮整個帳篷；帳篷的營繩也要拉撐，讓營帳的布不會鬆垮造成積水。有時人來人往不免會踢到地上的營釘或營繩，造成鬆動，因此颳風下雨的時候，營釘及營繩要重新檢視調緊，一一固定好，以免造成帳篷的傾斜。

炊事組

顧名思義就是負責張羅大家三餐的溫飽，如果事前工作做得完善，例如，事先將菜單擬好，食材先處理過，在營地的炊事工作就顯得輕鬆許多，只要依照菜單將食材一一下鍋，一道道美食就可以上桌。萬一負責炊事的大廚臨時有事需離開或無法出席，只要有事先擬好的菜單，其他人也可以隨時接手工作，不會亂了陣腳。

◎ 炊事帳的規劃安排 ◎

到了營地，最重要就是把戰場安頓好。許多人露營時會花許多時間在炊事帳，變化出許多美食來讓大家驚喜一番，不過，有時器材多，但桌子不夠多，不免顯得慌亂，因此，將炊事帳內的廚具位置安排流暢，不僅烹飪過程顯得優雅順暢，也容易找東西。除了料理台外，現在還有許多折疊架子等產品，讓裝備的放置更有條理，也不會占用珍貴的桌面，善用架子的空間，也會讓廚房看起來更夢幻。

◎ 菜單的確認 ◎

通常露營前大致會擬好菜單，以及所需的醬料、食材，如果是團體露營，食材有時候是由大家分頭採購，因此到了營地最好可以把所有食材集中確認，萬一有漏掉重要的材料，可以請還在半路上的夥伴幫忙採買，或是更改菜單。

◎ 炊事的分工 ◎

雖然家裡廚房多是女人的天下，不過出來露營喜歡大展手藝的型男主廚也不少，為了避免三個和尚沒水喝的囧況，建議安排大廚、二廚、水腳等，由大廚負責掌廚，二廚、水腳等幫忙協助切菜等工作。另外，有些特殊菜色由不同人負責，主廚也隨機換人做做看吧！

1 露營最怕遇到強風下雨，帳篷也要依照天氣做調整，以避免傾倒或積水
2 廚房如戰場，廚房動線規劃得好、物品放置整齊，才會事半功倍

安親組可以讓小孩乖乖就定位，大人心無旁騖地準備營地工作

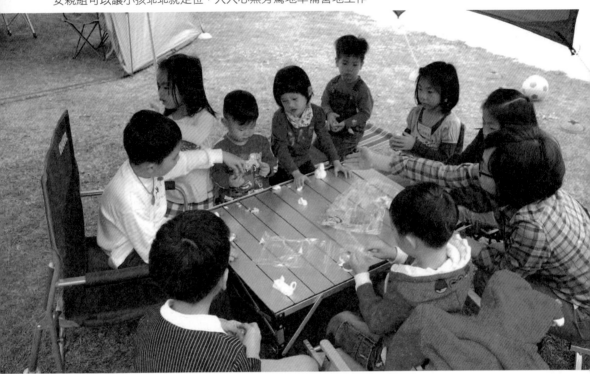

 安親組

⊚ 分工做得好，露營就是這麼有效率 ⊚

　　在親子露營時，安親組顯得特別重要，尤其小朋友人數較多時，有安親組的大人在，其他人才可以安心做其他的工作。負責安親組的人可以事先準備適合小朋友年齡的玩具或遊戲，當大家抵達營地各忙各的分工時，小朋友可以被好好地安置，不會干擾大人的工作。

　　以上營地的分工是依照露營人數及工作需求做最基本的分工方式，每組的人員也是依照個人的專長或興趣來分組，目的是到了營區，大家可以有立即的目標展開活動，不會看著一堆裝備與工作而茫然無所適從。當然，每一組最好有個有經驗的人帶領，在有需要時也可以相互支援幫助，例如，萬一到了營地不幸遇到下雨，這時候全部的人力當然最好都投入營建組，把遮風避雨的營帳先搭起來，再來做其他工作。

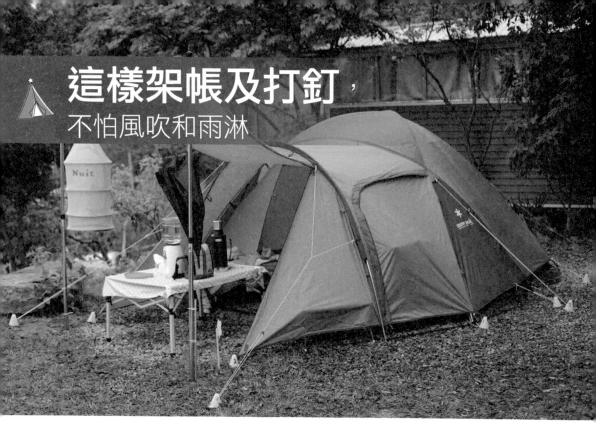

這樣架帳及打釘，
不怕風吹和雨淋

內帳及外帳的所有營繩都需整齊拉開，避免內帳貼外帳

搭設帳篷、安排營區也需要一些技術。除了藉由工具、繩結的幫助，再加上隨著露營經驗豐富而得來的技術，就能讓我們能因地制宜，將帳篷、客廳帳等一一安排妥當。本篇將介紹一些實用的技術，讓大家參考。

架帳技術及注意事項

帳篷架在炊事帳的上風處，以減少炊煮時的油煙、味道跑進去，夜晚伴著食物味道入眠。

架帳前先清除地上的突起物及石頭，以免妨礙睡眠。

檢視營地地面及周遭是否有昆蟲的窩，如地上有沒有螞蟻窩、樹上有沒有蜂窩？如帳篷附近有草叢，先拿棍子在草叢中揮一揮，打草驚蛇一下。

4. 架帳前將內帳的門關妥後再搭設，以免帳篷搭好拉緊營繩後，因受力不均的關係，而導致門拉不上。
5. 搭帳前務必預留營釘及營繩的空間。
6. 固定內帳底部的營釘宜呈90度釘入地面，並以對角的順序拉緊後釘入營釘固定內帳。
7. 拉營繩的營釘以30-45度的角度朝帳篷的方向釘入，和營繩呈90度角。
8. 營繩用調整片或營繩結，適度拉緊，讓帳篷上的皺紋越少越好。
9. 要避免內帳貼著外帳的訣竅是：外帳營繩要拉的比內帳營繩遠。
10. 內帳紗門要隨時隨手關閉，以免蚊蟲、動物跑進去。
11. 傍晚及天候不佳時，要將外帳營門關閉。
12. 下雨時，不要從帳篷裡面觸摸帳篷，以免從觸及的地方摻水進來。

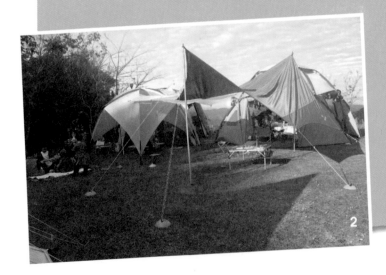

1 營釘以30-45度的角度釘入地面
2 利用繩結即能將天幕帳搭起

 # 繩結技術

繩子是方便我們露營的好物,繩結的使用更能方便我們露營的生活,不管是固定營繩、綁縛物品、搬運木材等需求時,我們都需要藉由繩結的幫助來達到省時省力的目的。一個好的繩結是用有秩序的纏繞方式,製造出具有擠壓、磨擦功能的結形,且具有易結易解的便利性,無論是打結及解開都能簡單容易,不用浪費太多的繩子即能完成一

繩子各部位說明

繩頭:用來打繩結的那一端
繩尾:沒用來打繩結的另一端
繩身:繩子的主體
繩圈:打繩結時所產生的圈

個結,而且這個結的施力方向及受力方向也能符合使用需求,就是一個實用的好繩結。還在亂亂綁結嗎?在此教你一些露營常用的繩結,方便又實用。

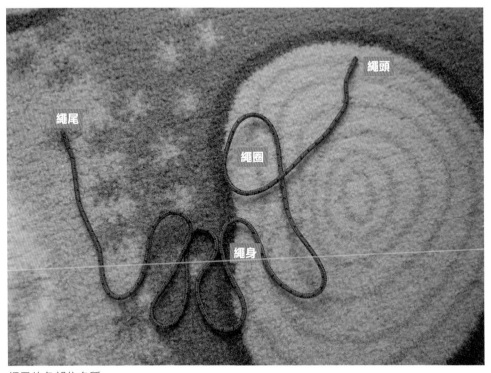

繩子的各部位名稱

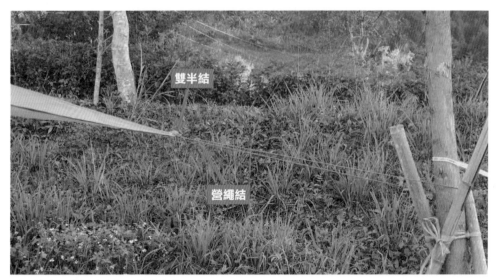

利用雙半及營繩結來拉緊外帳角繩

◎雙半結◎

　　由2個半結構成的雙半結，可以把繩子綁在柱子、繩環上，並有越拉越緊的功能。常用來固定繩子一端，再將另一端的繩子拿來使用。

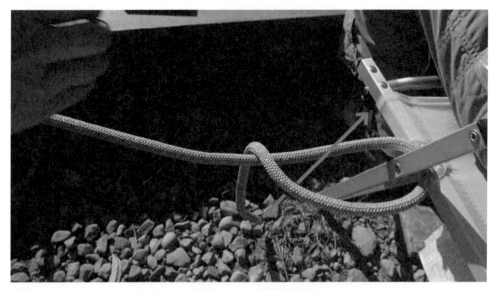

步驟1：將繩頭繞過要綁的柱體或繩環上，再壓在繩身上，做出一個繩圈

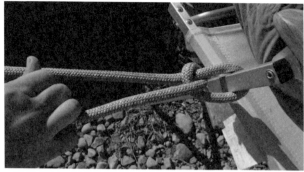

步驟2：將繩頭穿進繩圈內再繞出和繩身平行，做出第一個半結

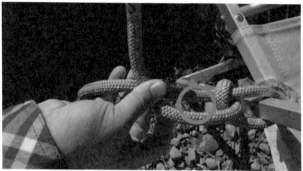

步驟3：將繩頭再壓在繩身上，在剛完成的半結後面做出第二個小繩圈

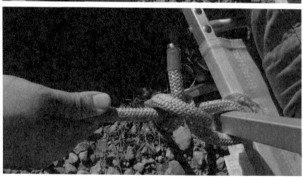

步驟4：將繩頭穿進第2個小繩圈再繞出，做出第2個半結，整理一下結形，即完成雙半結

Finish!!

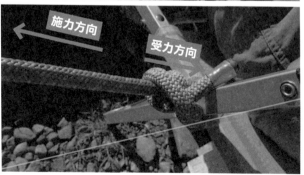

施力方向

受力方向

步驟5：雙半結有越拉越緊的特性，是固定一端時方便好用的繩結

◎活索結◎

　　和雙半結一樣是固定一端時用的繩結，由活結構成的活索結，比雙半結更容易拉緊與解開，是雙半結外另一個固定繩子一端的選擇。

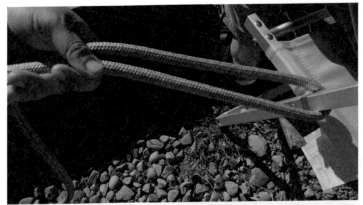

步驟1：將繩頭繞過要綁的柱體或繩環後和繩身平行，繩頭可留約8-10公分長度，之後會比較好打結

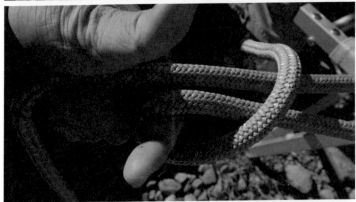

步驟2：食指放在2條平行的繩子後面，將繩頭由下往上繞過食指做出一個繩圈後，再壓住2條平行的繩子

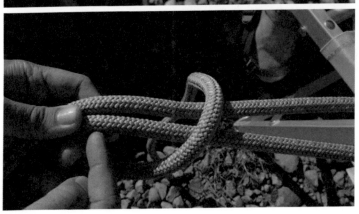

步驟3：這時做出來的繩圈（右手食指比的地方），就是活索結的主體

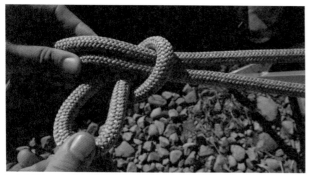

步驟4：從繩頭的中段拉一個耳朵進來剛做的繩圈中，這個耳朵就是活結，不要把繩頭整個拉出來了！

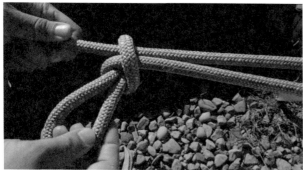

步驟5：整理並拉緊繩結

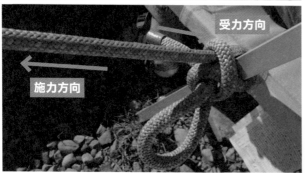

Finish!!

步驟6：完成活索結！因為繩結和繩身平行，所以很好拉緊固定

受力方向

施力方向

拉開即解

步驟7：要解開活索結，只要將繩頭拉開，即能快速解開繩結

⑤營繩結⑤

常用來當作調整營繩用的繩結，所以稱為營繩結。步驟只比雙半多了一個程序——多在繩圈中繞一圈；即改變了施力與受力方向，是取代營繩調節扣的好用繩結。

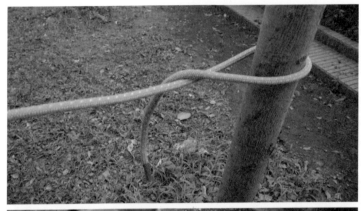

步驟1：繩頭繞過營釘或營柱後，壓在繩身上，形成一個繩圈

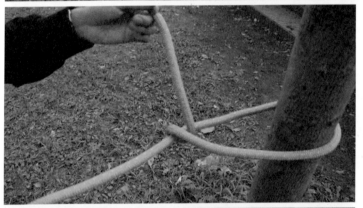

步驟2：將繩頭繞進繩圈中

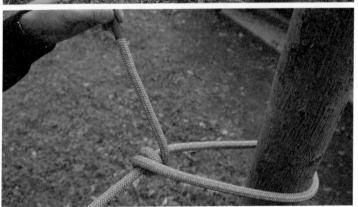

步驟3：繩頭再繞繩圈一圈

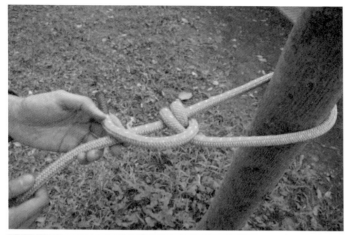

步驟4：繩頭壓在繩身上面，形成1個小繩圈

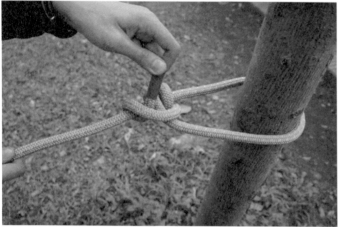

步驟5：繩頭從小繩圈中穿出，完成營繩結

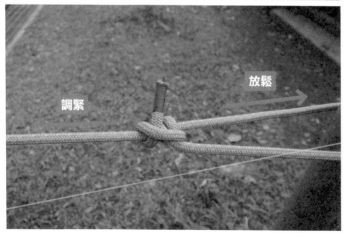

放鬆

調緊

Finish!!

步驟6：營繩結往繩身調整是拉緊，往繩圈調整是放鬆

◎接繩結◎

　　繩子不夠長時，要將2條繩子相接使用的繩結，接繩結可以連結相同粗細或不同
粗細的繩子，是方便實用的繩結。

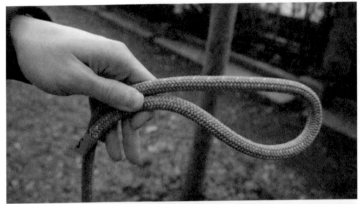

步驟1：拿較粗的
繩子繩頭處做一個
繩圈，讓繩頭和繩
身平行

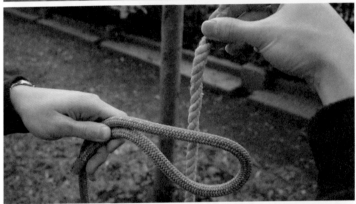

步驟2：拿著較細
繩子的繩頭，並將
步驟1的繩圈壓在
細繩的繩身上

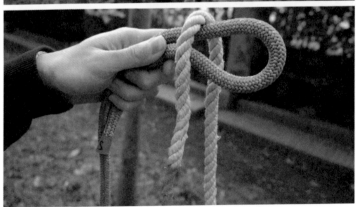

步驟3：將細繩的
繩頭由上往下壓在
粗繩圈上，細繩頭
朝下

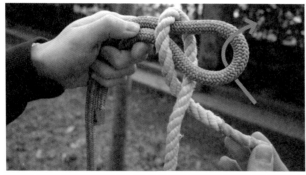

步驟4：將細繩頭往後抵住細繩的繩身

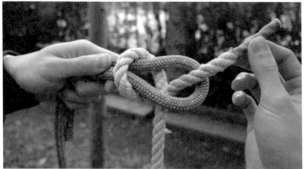

步驟5：將細繩頭穿出粗繩圈

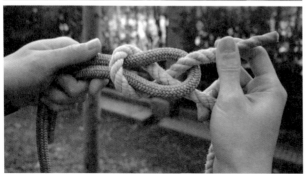

步驟6：兩手抓著兩繩，往外拉緊

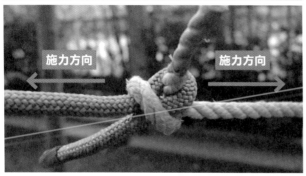

施力方向　　施力方向

步驟7：連結2繩的接繩結

㊉雙八字結㊉

因為外形長的像數字8，所以登山、攀岩者稱雙八字結，其實是個很好的繩圈結，可以在繩子上打多個雙八字結，以製造出多個繩環來吊掛物品。雙八字結具有好拆解的構造，是臨時繩環的好用結形。

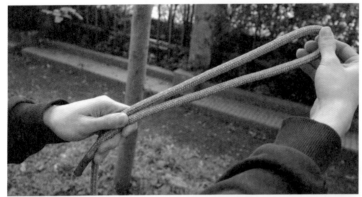

步驟1：左手抓著繩頭和繩身，右手平行抓出一個長繩圈當作繩頭

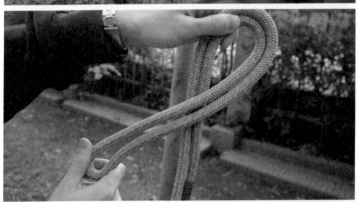

步驟2：將此步驟1的繩頭壓住繩身

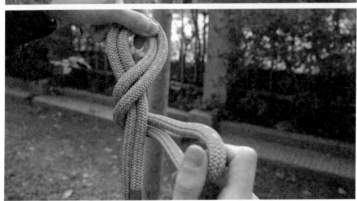

步驟3：繩頭繞繩身半圈

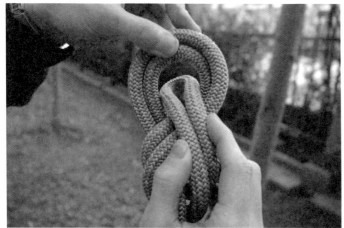

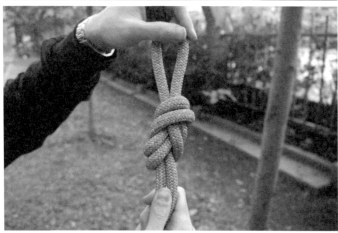

步驟4：將繩頭穿進左手的繩圈中

步驟5：上下拉緊繩結，左手製造出的繩圈即是要使用的部分

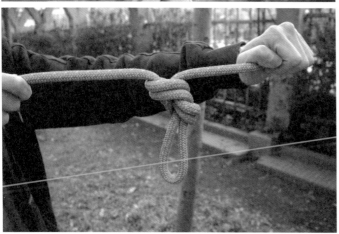

Finish!!

步驟6：雙八字繩環，方便吊掛物品

◎ 繫木結 ◎

　　用繩子將一堆木頭綑綁起來攜帶，安全又方便。我們可以使用繫木結來幫我們
達成拖運木柴的工作，晚上營火才有柴火可以燒。

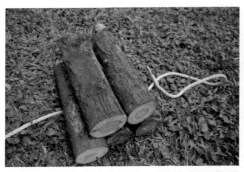

步驟1：將繩子放在地上，並將木頭疊置
於繩子上

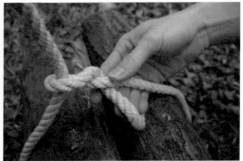

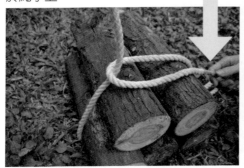

步驟2：將繩頭繞過繩身

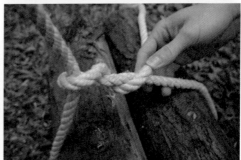

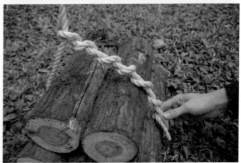

步驟4：繩頭繞著繩圈，繞越多圈，磨擦
力越多越好

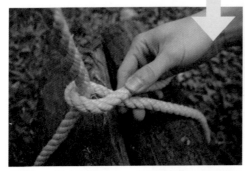

步驟3：將繩頭壓回，此時形成一個繩圈
綑住木柴

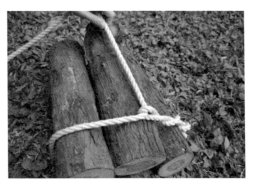

步驟6：將繩身平移至木柴另一端

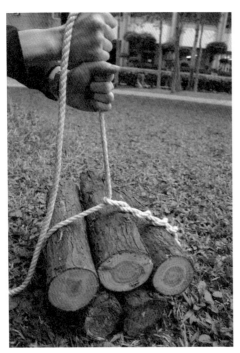

步驟5：抓著繩身往上提，綑緊木柴堆

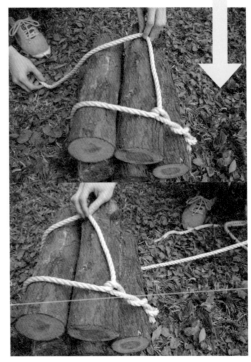

步驟7：找好距離，手先固定下個結要綁的位置，並將繩身繞過木柴堆下方

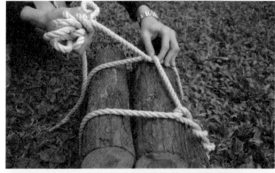

步驟8：將繩尾穿過固定位子處

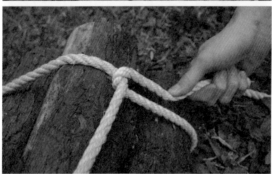

步驟9：再往反方向拉緊，形成2繩互扣

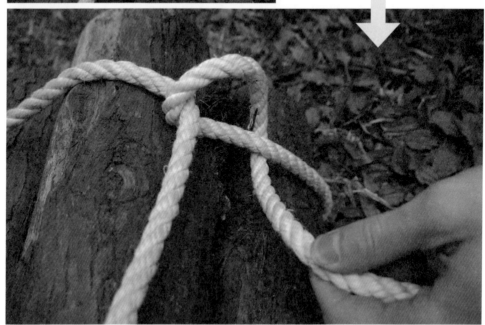

步驟10：繩尾往下穿，做出一個繩圈

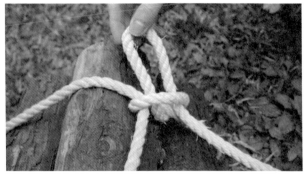

步驟11：將繩尾抓一個耳朵穿進繩圈，成為一個活結並拉緊

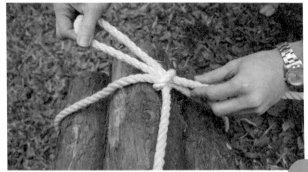

Finish!!

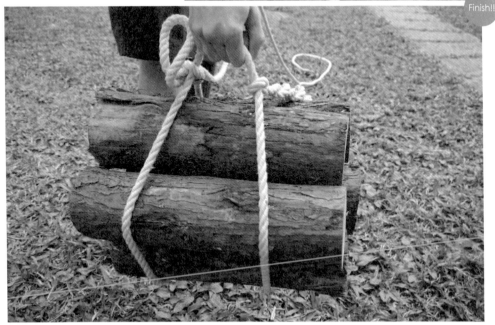

步驟12：完成後，即能手提攜行。打結時務必綑緊後再打，以免繩結太過鬆脫

⑨收繩結⑨

　　繩子使用完後將繩子整理收起來的繩結，也可以拿來縮短多餘繩子的功用。每次使用完繩子後，將之一條一條以收繩結收好，以便下次使用，避免繩子因沒整理而散聚一起相互打結，造成使用不便的麻煩。

步驟1：將繩子對半折

步驟2：取一半的繩子再對半折

步驟3：再對半折

步驟4：對半折至適合的長度

步驟5：將剛剛沒動到的另一半繩子往回折，讓2個繩頭的方向在同一側

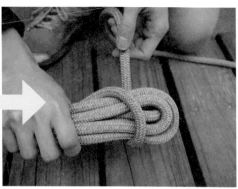

步驟6：將對折的部分抓住，並用長的繩身從尾端開始繞一圈

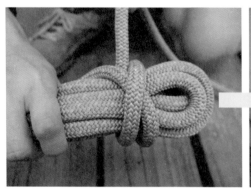

步驟7：繞第2圈時要壓住第1圈，以避免鬆掉

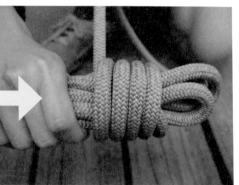

步驟8：一直往另一端繞圈，直到繞的繩子剩一小段

Finish!!

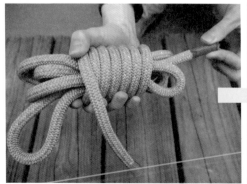

步驟9：將被繞的繩頭輕輕往外拉，看看哪一個繩圈被拉動，即是下一步驟要用的繩圈

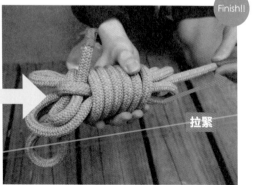

拉緊

步驟10：將最後的繩頭塞進步驟9的繩圈內，拉緊另一端的繩頭，即完成

◎雙套結◎

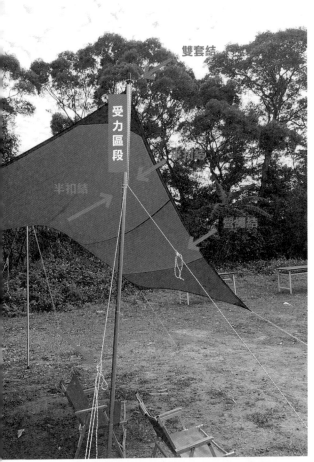

雙套結

受力區段

半扣結

營繩結

雙套結再加半扣結的小技巧,能增加營
柱的受力強度

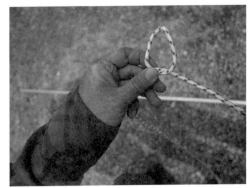

步驟1:將繩子對半,從中心點做一繩
圈,並交由左手拿著

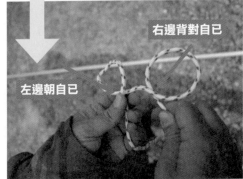

右邊背對自己

左邊朝自己

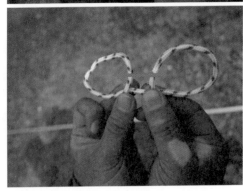

步驟2:在繩圈的右邊再做一個繩圈,
方向如圖所示,並將右圈壓在左圈上面

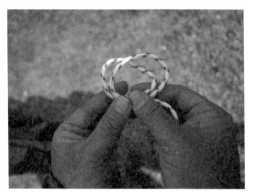

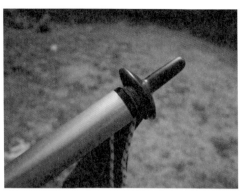

步驟3：兩個繩圈相疊即為手上雙套結

步驟5：將天幕帳的繩環及防雷帽套上即可（風大時要先套天幕繩環，再套雙套結，最後再套上防雷帽）

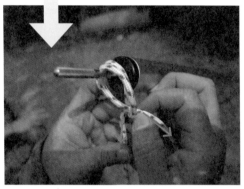

Finish!!

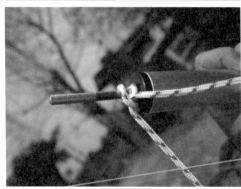

步驟4：將雙套結套進營柱頂端，再抓2個繩身往外拉緊即完成雙套結

步驟6：將2端的繩身各在營柱上繞半圈後（半扣結），再往下將繩子固定，即可加強營柱強度

打營釘的技巧

步驟1：營釘以30-45度的傾斜角度固定在地上，可用腳邊抵住

步驟2：用營槌將營釘打入地面

步驟3：打入露出地面的營釘剩1/3時，將營繩結套進營釘

Finish!!

步驟4：最後再將營釘完全打入地面，調整營繩結至合適的鬆緊度即可

Step By Step，
變出大人小孩都喜歡的料理

　　託露營裝備日益精進的福，這幾年在野外露營終於可以擺脫貧乏的大鍋麵烹飪方式，大家不但吃得好，菜色部分也越來越精緻，幾乎家裡能煮的，在野外沒有不行料理的。以下推薦幾道戶外好吃好玩的料理，做法簡單，大人小孩都喜歡！

 柳丁肉（約6至8顆份量）

　　柳丁肉是早期童軍野炊活動常會料理的一道食譜，做法簡單，沒有做過料理的小朋友也可以輕易上手。煮好的柳丁肉有一股淡淡的柳丁香，非常鮮甜好吃！

材　　料：半斤絞肉、洋蔥末（也可加入青蔥跟紅蘿蔔絲）。
調味料：醬油、糖、米酒、白胡椒粉、柳丁汁適量。
作　　法：
1. 將絞肉、洋蔥末以及調味料混合拌勻。
2. 將絞肉略為摔打到產生粘性。
3. 將柳丁頂端切開，用小刀與湯匙將柳丁果肉挖出。
4. 將絞肉填入柳丁內約七、八分滿後蓋上蓋子。
5. 用錫箔紙或紙巾沾溼後將柳丁整個包住。
6. 將柳丁肉丟入炭火邊內烤約20至30分鐘即可取出。
7. 燒烤過程需多次翻轉以免單面烤焦。
　　（如果沒有炭火，也可以用一般鍋子加點水用蒸的）

將絞肉和洋蔥丁混合

將柳丁肉挖出

加入調味料

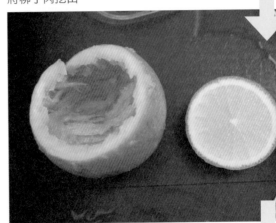

柳丁肉挖出後當成容器

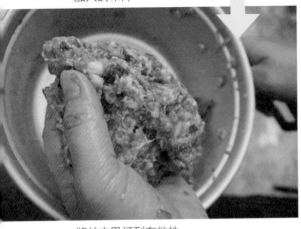

將絞肉甩打到有粘性

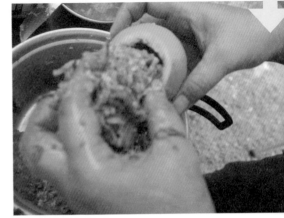

將絞肉塞入柳丁容器中

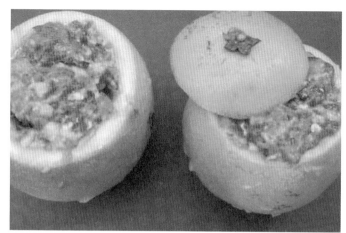

塞入絞肉後將柳丁蓋蓋起
來

將紙巾沾溼包起整個柳
丁，放入碳火悶燒

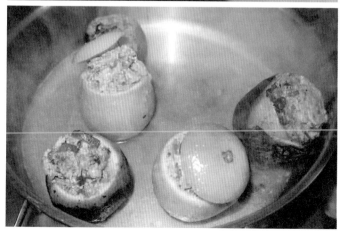

若沒有炭火也可以用鍋子
蒸熟食用

 # 荷蘭鍋高麗菜封

高麗菜封是聽起來很厲害，可是做法超級簡單的戶外料理，只要把材料丟一丟，
放上炭火或爐子上悶煮，就是一道秒殺料理！

材　　料：五花肉或梅花肉兩斤、紅蘿蔔、馬鈴薯。

調味料：冰糖、醬油、米酒、與醬油等量的水。

作　　法：

1. 將肉切塊、紅蘿蔔與馬鈴薯用滾刀切塊。

2. 將肉塊鋪在底部，然後把馬鈴薯和紅蘿蔔放入，最後倒入調味料。

3. 先悶煮一小時（中間需檢查水量過多或太少）。

4. 一小時後將半顆或整顆高麗菜放入，並淋少許醬油在高麗菜上繼續悶煮一小時，
　　直到肉軟爛即可。

將肉切塊鋪在鍋底

將馬鈴薯跟紅蘿蔔放入，並倒入調
味料悶煮

一小時後加入高麗菜，繼續悶煮到肉軟爛即可

 ## 可麗餅

可麗餅是最方便美味的點心，材料簡單、失敗率也低，食材變化也多，可甜可鹹，滿足每一張挑剔的嘴，也可以在短時間餵飽大家。

材　料：牛奶600ml、雞蛋4個、麵粉360g、60g糖、鹽少許、奶油少許。
調味料：各類果醬、起司片、火腿片、荷包蛋、糖粉、生菜。
作　法：
1. 將以上材料混合拌勻。
2. 平底鍋內抹上薄薄的油，開小火。
3. 放入一小匙的麵糊抹平，一面煎3分鐘即可。
4. 依照個人口味放入內餡即可食用。

將材料充分混合

放一小匙麵糊到平底鍋抹
平煎熟

在餅皮放入喜歡的內餡，
包起來就可以食用

 汽水飯

汽水飯也是早期童軍炊事訓練時常玩的料理，「用汽水煮飯」光聽，就足以讓小朋友陷入瘋狂。煮出來的飯甜甜的，米飯還會隨著汽水的顏色變化，是一道趣味性高的野外料理。

材　　料：鋁罐汽水、生米。

作　　法：

1. 將鋁罐汽水倒出1/3，放入1/3瓶的米量。

2. 將衛生紙粘溼塞住瓶口。

3. 將紙巾沾溼包住整瓶汽水，放入碳火邊加熱約20至30 分鐘。

4. 加熱期間需旋轉瓶身避免燒焦，完成後用開罐器將瓶蓋打開即可食。

倒出三分之一的汽水並加入米

用溼衛生紙塞住瓶口

將汽水飯放在炭火邊悶熟

將瓶口切開，即可把汽水
飯挖出來食用

 彩椒烘蛋

彩椒烘蛋是一道營養滿分，做法卻十分簡單的料理，只要把喜歡的材料切丁炒熟，加入雞蛋，就是一道大人小孩都喜歡的蛋類料理。在戶外如果有用剩的零散食材，非常適合用烘蛋的方式解決。

材　料：培根、洋蔥、櫛瓜或小黃瓜、紅椒、黃椒、青菜、雞蛋6至8個。

調味料：鹽、胡椒。

作　法：

1. 將所有材料切丁。

2. 將雞蛋打散並加入調味料。

3. 將培根炒到出油，依序放入洋蔥、櫛瓜炒軟後關火。

4. 將蛋汁倒入鍋內，並迅速與食材一同攪拌。

5. 開中小火，並將黃、紅椒丁、青菜鋪在蛋上面。

6. 將鍋蓋蓋緊，約5至8分鐘聞到蛋捲味道即可。

將所有材料切丁

將調味料加入雞蛋中打散

將培根與洋蔥先後炒軟

將櫛瓜放入炒軟

關火後加入蛋汁並攪拌

鋪上紅、黃椒以及青菜，
並用中小火悶煮

聞到蛋捲香味即可關火上
桌

 # 棉花糖夾心餅

棉花糖夾心餅的做法簡單到不行,露營中的烹煮時間只要5分鐘不到,就可以端上桌的小點心,小朋友看到都會瘋狂,而棉花糖與蘇打餅等材料,也可單獨成為營地的小點心喔!

材　料:棉花糖、蘇打餅。

作　法:

1. 將棉花糖剪小塊放入鍋內。
2. 開小火迅速攪拌棉花糖直到有點焦糖色。
3. 關火,迅速將棉花糖塗抹在蘇打餅上,兩片夾在一起就完成了。

用小火將棉花糖迅速翻攪

把棉花糖剪成小塊

將棉花糖翻攪到焦糖色後
關火

將棉花糖塗抹在蘇打餅上

將另一片蘇打餅蓋上就完
成了

荷蘭鍋烤全雞

露營人數較多時，烤一隻簡單的手扒雞不僅可以滿足大口吃肉的快感，萬一沒吃完，隔餐再吃仍然相當美味，或是加入其他的料理中，也是個稱職的配角。這道烤全雞可以事先在家裡醃製好，帶到營地直接烤更方便！

材　料：全雞一隻、大蒜或蔥、馬鈴薯、紅蘿蔔或其他根莖蔬菜。

調味料：米酒少許（或其他濃度較高的酒）、鹽巴、五香粉或胡椒粉、西式香料少許。

作　法：

1. 將全雞洗乾淨。

2. 將米酒抹在全雞上。

3. 將調味料均勻抹在雞上，一邊按摩雞肉，連雞腹內也要均勻抹上。

4. 塞入大蒜、蔥等香料並放在冰箱內醃一天。

5. 準備烤的時候在鍋內空隙塞入根莖類蔬菜，放在炭火上燒烤約1.5至2個小時，聞到香味後，用刀子劃開雞肉檢查是否熟透即可。

將全雞清洗乾淨

把調味料混合在一起備用

將米酒淋上

把調味料均勻灑在雞上並搓揉

雞腹內也要用調味料腌製

把雞腹內的調味料均勻塗抹

雞腹塞入蔥與大蒜等香料後，用保鮮盒或塑膠袋醃製

在鍋內周圍放入根莖類蔬菜

起鍋前稍微劃開雞肉厚的地方檢查是否熟透

烤五花肉

與三五好友一起露營，最開心就是在晚上消夜場一邊喝小酒一邊聊天，這道烤五花肉是超級簡單的秒殺下酒菜，乾煎或火烤都很方便，在家多醃個幾塊帶來露營，肚子餓就可以馬上烤來吃。

材　　料：五花肉或梅花肉一塊。

調味料：鹽、胡椒粉、五香粉少許、米酒少許。

作　　法：

1. 將五花肉清洗乾淨放入塑膠袋中並倒入少許米酒。

2. 將調味料混合後倒入塑膠袋內與肉一起搓揉。

3. 放入冰箱內醃製一天。

4. 將烤盤放在炭火或爐火上面烤約20至30分鐘，表面略為焦黃即可用刀子切開檢查，熟透即可。

將五花肉洗乾淨放入塑膠袋內

將調味料混合備用

將調味料放入塑膠袋內

將調味料與肉均勻搓揉後放入冰箱
醃製

用平底鍋慢火煎到焦黃並確認熟透
即可

也可放在烤盤上火烤，口感更香脆

🔥 蛇麵

蛇麵是童軍炊事活動裡面常玩的小點心，利用營地撿來的樹枝，帶一包麵粉，就可以在營地烤出一根根又香又脆的蛇麵來吃，這是露營小朋友最喜歡的點心時間，不但好玩又好吃，做法也很簡單，也可以依照不同的果醬調味料，變化各種不同的口味喔！

材　料：中筋麵粉、水或牛奶。

調味料：花生、草莓等各類果醬、糖粉。

作　法：

1. 在鍋子裡面倒入些許麵粉，慢慢加入水或牛奶攪拌。
2. 攪拌到麵粉團可以輕易拿出不會黏在鍋子裡就可以了。
3. 將糖粉或果醬加入麵粉團中攪拌。
4. 抓取一部分麵團搓成長條形，慢慢捲在木棍上。
5. 放在炭火上面烤約10至20分鐘，顏色出現焦黃即可。

將麵粉與水充分攪拌成麵團

取一小撮麵團搓成長條形

將長麵條捲在棍子上

將蛇麵棍放在火上烤

等麵團出現焦黃即可剝下來吃

乾煎鴨胸

煎鴨胸聽起來好像是高級餐廳才有的餐點,不過這道看似高級其實做法簡單的料理,可以讓露營的餐點看起來增色不少,尤其消夜場一邊烤營火一邊炭烤鴨胸,配上小酒,真是露營一大享受!

材　料:鴨胸。

調味料:鹽、義大利香料粉、胡椒粉、米酒或其他烈酒。

作　法:

1. 將鴨胸洗淨備用,並在肉上劃數刀幫助調味料入味。

2. 將酒倒入去鴨肉腥味。

3. 將調味料均勻洒在鴨胸上並均勻搓揉。

4. 醃製一晚幫助入味。

5. 放在烤盤上用中小火慢慢煎烤約20至30分鐘,將肉稍微切開確認熟透即可。

鴨胸洗淨備用

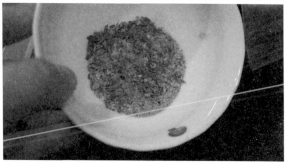

將調味料混合備用

將調味料均勻灑在鴨胸上
並搓揉均勻

用塑膠袋包起醃製一天

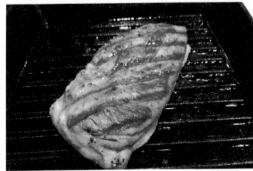

將鴨胸放在烤盤上,用中
小火慢慢煎烤

烤到鴨胸呈現焦黃色

切開確認鴨胸熟透即可

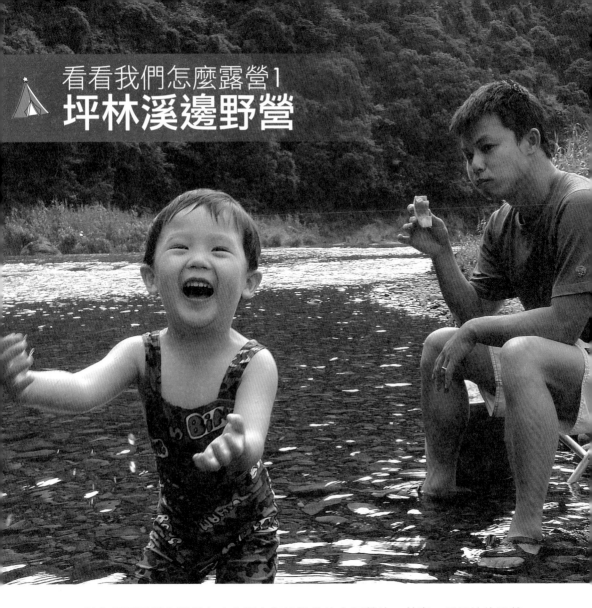

　　目前的親子露營多選擇有水有電有衛浴設備的人工營地，其實，最原始的天然野溪營地也是不錯的親子露營場地，只要安全上多注意，小朋友在純粹的大自然中獲得的樂趣，可是比人工營地還要多很多喔！

　　從學生時代，我們就經常在假日帶著簡單的家當，騎著機車到坪林尋找一塊溪邊平坦的地方露營。長大結婚後，也希望可以讓小朋友一起體驗最原始的露營樂趣，因此，只要安全措施做好，大人小孩一樣可以玩得很開心。

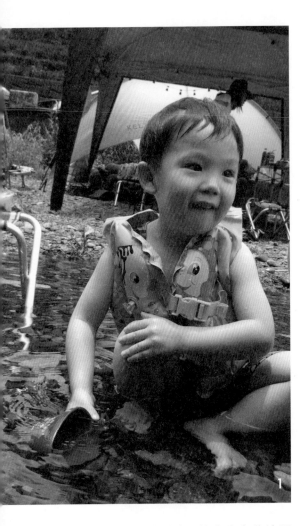

1

盞照明燈。除了睡覺的帳篷與客廳帳外，我們在距離帳篷稍遠的地方挖了一個小坑洞（稱為貓洞），搭了一頂廁所帳，就成了我們這兩天一夜的廁所間。每次上完廁所，就拿一點挖出來的沙子蓋回去，就不會有不好的味道殘留了。

因為是盛暑的6月，所以我們幾乎一整天都泡在水裡玩水，甚至還拿張小茶几，就坐在水裡用餐了。不過為了安全起見，小朋友的救生衣幾乎不能離身，也要有大人隨時陪在小朋友身邊。

在天然的營地，我們也刻意不帶書本畫紙，或平常家裡可以玩的玩具，讓小朋友在大自然中各憑本事自己找樂趣玩。這時，吃飯的小鋼碗就成了小朋友玩水抓魚的工具，少了玩具的誘惑，小朋友可以蹲在水邊心無旁騖地看著小魚游來游去。而最大的發現就是溪裡看起來灰灰黑黑的石頭，互相摩擦竟然可以出現不同的顏色，成了小朋友的天然畫筆，大家在溪邊找幾顆石頭，就可以用最天然的素材開始天馬行空地畫畫。

天然的溪邊還可以享受釣魚的樂趣，因為溪水的寬度夠寬，還可以玩平常一般小溪無法玩的毛鉤釣（Fly Fishing），輕輕地把釣魚繩甩出去，等待魚兒上鉤的樂趣，還可以培養小朋友等待的耐心。

坪林山區的溪邊是許多大台北地區釣客的垂釣勝地，但假日來露營烤肉玩水的人也不少，因為無人管理，能否找到好的營地就要靠運氣，安全與衛生管理也要靠自己。

因為有小朋友，所以我們找了一塊距離停車位置不遠的溪邊營地，很幸運地，營地旁邊還有路燈，讓晚上多了一

1 吃飯的小碗也可以變身
　小朋友玩水的工具
2 在溪邊露營，可以享受
　坐在水裡用餐的樂趣
3 坐在水裡吃飯是小朋友
　在盛暑時最開心的體驗
4 寬度夠的野溪，可以邊
　露營邊享受釣魚的樂趣

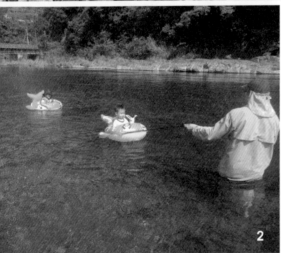

人工營地幾乎不能玩營火，但在溪邊野營，只要做好安全措施，就可以搭起真的營火，晚上大家圍著營火玩遊戲、聊天、看星星。因為周遭幾乎沒有人煙，因此不必太擔心歡樂聲會影響周邊的露友，也少了許多不必要的干擾。

用最原始的環境與方法露營，也許沒有人工營地來的方便與舒適，但與大自然最純樸的結合，才是許多小朋友最難得的回憶啊！

野溪露營因為缺乏人工管理，因此附近如果有露友，更應該做到自我規範，以免產生干擾與爭執。另外，來露營最好能夠做到不留痕跡的環保精神，將垃圾量降到最低，離開時也應該將所有不屬於大自然的東西全部帶走，與大自然相互尊重，美好的環境才能永續存在。

1 野溪露營可以搭建真正的營火
2 把泳圈綁起來在水中遛小孩，大人安心小孩開心

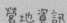

營地資訊

位置：新北市坪林區石槽村
收費：無
營業時間：無
營位：先到先贏

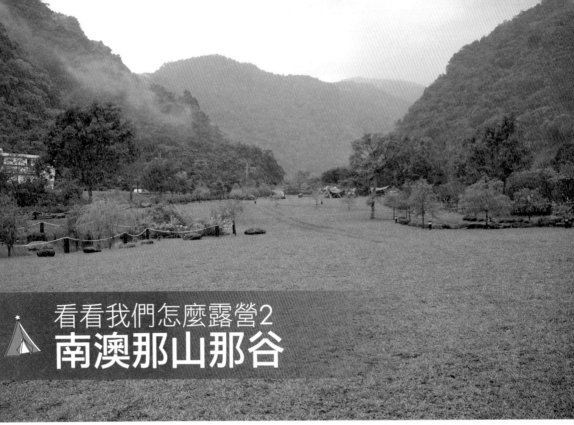

看看我們怎麼露營2
南澳那山那谷

坐落在翠綠山谷的「那山那谷」，宛如人間仙境一般的清幽

　　宜蘭花東的好山好水，也是露營的好選擇，雖然雪山隧道開通後交通便利不少，但是每逢假日的塞車問題，也讓我們怯步許久。不過，為了能夠在一大片草地上露營，我們這次前往位於南澳山景非常美麗的「那山那谷」，為了避開假日塞車問題，我們週五下午就提早出發前往營地，雖然車多，但是一路車流也算順暢。

　　因為估算抵達營地的時間大約晚上6點，所以我們在途中的南方澳吃了當地的小吃當晚餐，再繼續前往南澳，這樣抵達營地就可以直接展開營地建設工作，不必摸黑張羅晚餐。

　　雖然當天大台北是晴朗好天氣，但宜蘭卻陰雨綿綿，抵達營地的時候，幸好提早到的朋友已經搭好帳篷，所以我們將小孩們安置在朋友的帳篷玩遊戲，大人則穿著雨衣，摸黑把其他的帳篷搭起來。

　　因為是下雨天，所以我們盡量把客廳、餐廳等帳篷連結在一起，減少進出淋雨的機會，一切安頓就緒後，就升起營火烤一烤潮溼的衣服，也讓帳篷乾燥些。

「那山那谷」的營區是一大片草皮，雖然下了一整夜的雨，但營區卻完全沒有積水，顯示此地的排水效果非常好。一夜好眠後，早上雨勢終於停了，看見一大片的草地被一整圈的山景包圍，山腰還點綴着白色的山嵐，真有一種身處仙境的美感。為了不辜負這山中美景，我們把餐桌椅都搬到帳篷外，好好享受這藍天為幕、草地為席的自然饗宴。

感謝營地主人刻意保留一大片的草皮，讓露客們可以盡情地奔跑活動，小朋友們填飽肚子後就開始努力消耗體力，皮球、飛盤、泡泡紛紛出籠，小朋友玩得開心，大人則拿著相機捕捉每一個天使般的笑容。

營區內還有一個沙坑天堂可以讓小朋友盡情地玩沙，大家拿著小鏟子、小水桶，挖坑蓋城堡，玩得不亦樂乎。玩累了回到帳篷，還有媽媽們貼心準備的粘土、立體房屋拼圖跟摺紙可以玩。營區內還有一片小樹林，我們把吊床綁在樹幹上，就成了小朋友的大地搖籃，也是大人躺下來喘息放空的好所在。

這次因為只有3個家庭參加，6個大人加上6個小孩，小朋友活動量大，營區旁邊還有一個小水池，為了安全上的考量，我們在菜單部分採取少量多餐的策略，力求烹煮最簡化。早餐熱可可＋吐司PIZZA，中間點心紅豆湯，午餐一大鍋烏龍麵＋涼拌海帶，下午點心烤棉

1 寬廣的草皮可以讓小朋友盡情地玩樂
2 烘蛋、土司pizza、海帶、大鍋麵，簡單的料理多出小朋友玩樂的時光
3 客廳、廚房等帳篷幾乎都連在一起，減少進出淋雨的機會
4 天空放晴時，坐在天空與草皮間吃早餐發呆，是最享受的時刻

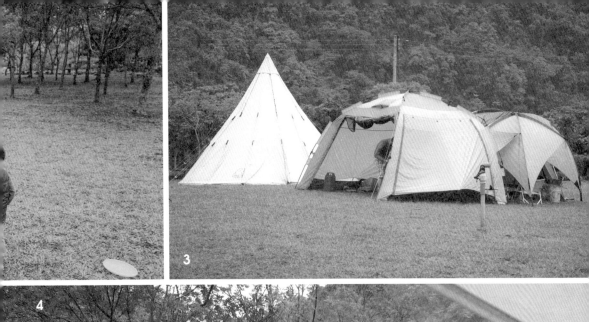

3

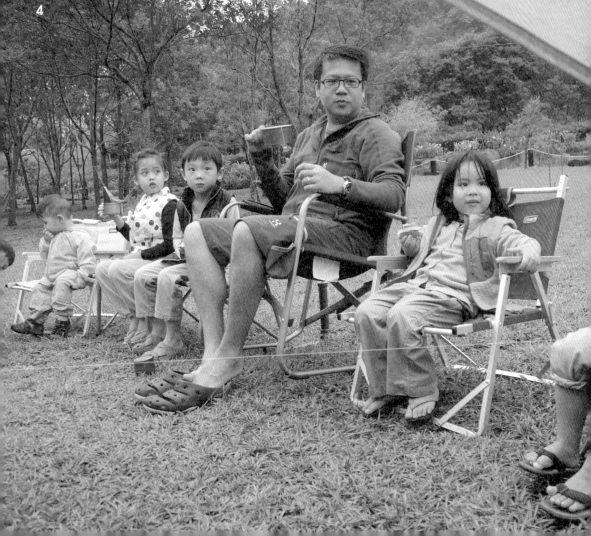

4

花糖跟熱狗。因為烹飪的時間少了，大家花在大草皮與陪伴小朋友遊戲的時間就多很多了。

　　中午過後，進場的車隊越來越多，寬廣的草皮也陸續冒出一頂頂的帳篷，大草皮開始有人打羽毛球、玩丟球，原本安靜的山谷逐漸熱鬧起來。

　　為了避開回程的車潮，當大家開始紮營的時候，我們便開始撤帳，因為提早獨占了大自然的美景與安靜，現在我們也要默默地離開，把美好的環境留給接下來進場的露客們。

營地資訊

位置：南澳鄉金洋村金洋路2號

聯絡電話：0977-419-727(陳媽媽)、0978-088-555(小陳)

收費：以車計費800~1200元／車，每車超過5人需酌收費用，農曆春節期間1200~1600元

營業時間：僅開放週五～週一，其餘時間讓草皮休息

使用時間：進場12:00後，離場12:00前（晚上10:30後謝絕入場）

營位數量：全區最多可容納60帳，棧板位置有26帳

詳細資訊：那山那谷：http://nsng1010.pixnet.net/blog

營區的魚池多了餵魚的樂趣，不過需家長貼身陪伴

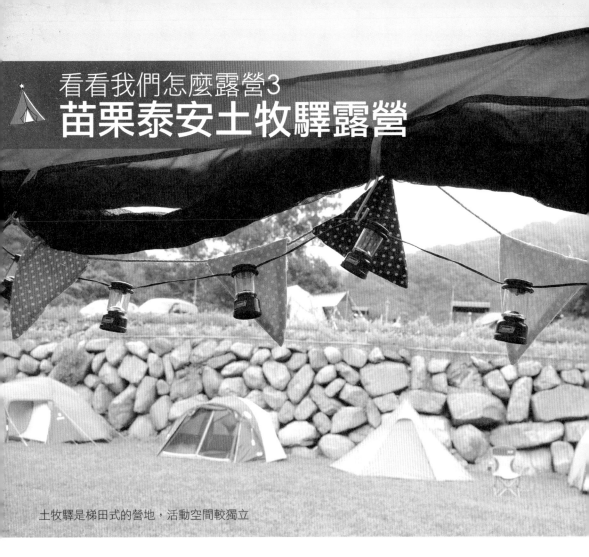

看看我們怎麼露營3
苗栗泰安土牧驛露營

土牧驛是梯田式的營地，活動空間較獨立

　　隨著露營人口的不斷增加，國內的露營地也日益求精，如果希望能有獨立的營區，減少不同團體互相干擾，「梯田式」的露營地，就是目前很受歡迎的露營場地。

　　秋高氣爽是露營的好時節，不過，

因為擔心秋老虎發威，所以我們9月選擇在海拔高一點的苗栗泰安八卦村的土牧驛休閒露營區露營。土牧驛的營區採階梯式規劃，一層一層的獨立營區，讓每個團體不容易受到干擾，是非常理想的露營地點喔！

　　我們很幸運地被分配到廁所附近的營地，因為是新蓋好的廁所＋衛浴二合一的盥洗間，打掃非常乾淨，不必擔心有不好的氣味。而附近營區的露友要前往盥洗間有其他道路可以走，也不會干擾到我們的營地空間。

　　土牧驛的營地是草皮式的開放營位，因此營區的規劃就由我們自行決定。我們將睡覺的帳篷整齊劃一地紮在靠牆的一側，把餐廳、廚房與休閒的帳篷紮在靠近溪邊風景較佳的一側，同時距離洗水槽跟電源也比較近，中間大片的空間就成了小朋友們遊戲的空間。大人一邊烹煮、聊天、休息，還可以一邊看顧小朋友的動向。

　　因為這次營地的空間非常大，所以睿智的媽媽們帶了棒球、飛盤、足球等玩具，讓小朋友們可以在大自然的草皮上自由地奔跑。該營區的生態也非常好，草皮上可以看到許多蚱蜢、蝴蝶等生物，讓這些都市小朋友可以親眼看到書本裡的活教材。營區下方有一條小溪，大人輪流帶著小朋友去溪邊看小魚、玩水，消消中午烈日的暑氣。

　　這次還有朋友帶來新鮮的吹泡泡工具，用兩根棍子綁上繩子，用小水桶調和一定比例的肥皂水，將繩子泡入肥皂水中，拿出來就可以輕輕拉出一個超級無敵大泡泡。技術好一點可以把泡泡拉到圍住整個人，小朋友看到大泡泡都興奮得不得了，紛紛搶著要去把泡泡戳破。

　　晚上將小朋友哄睡後，就是大人們的歡樂時光。這次朋友開了一輛福斯的

1 衛浴設備非常乾淨明亮，可
 以看出主人的用心
2 小朋友在中間草皮玩拉泡
 泡，大人也可以就近照顧
3 變身居酒屋的露營車，是大
 人版的家家酒

古董車來，成了營區最亮眼的「嬌」點，紛紛跑來要求拍照。晚上我們大家玩心大起，決定把古董車裝扮成一家日式居酒屋，把現有的器材紛紛裝點在車子上，就像是大人版的辦家家酒，還煞有其事地拍了劇照。

　　在徐徐的晚風中，大家在刻意營造的燈光氣氛中喝著小酒、聊着不着邊際的話題，美好的生活不就是應該如此嗎？

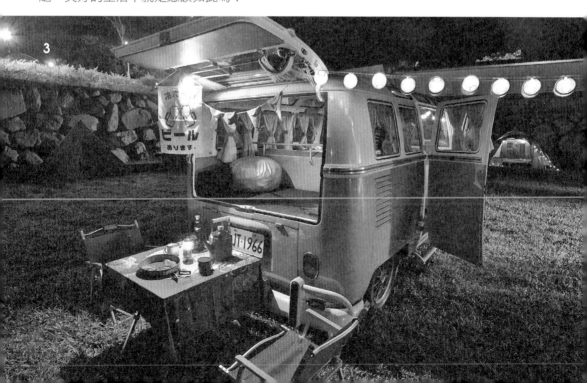

我忽然發現，露營的樂趣除了享受大自然，另一方面，不就是把小時候常玩的辦家家酒誇張而真實地呈現嗎？只是，那些餐具、食物與房子都升級了，小時候假裝吃的泥巴、樹葉都真實地變成食物，虛擬的房子、客廳、餐廳，也都化身為一頂頂帳篷。我想，這也是為什麼許多人樂此不疲地不斷添購露營的裝備，利用短短兩、三天的露營也要布置屬於自己夢幻的小天地，即使在最完美的時候就要拆掉，也要不斷重複這樣的遊戲。

　　土牧驛距離山下的汶水老街、洗水坑豆腐街不遠，老街小而美，步行的距離不會太遠，拔營後還可以帶小朋友到老街走走、吃小吃。附近也有不少溫泉區，冬天泡個溫泉讓全身麻酥酥地回家，為兩天一夜做個完美的Ending。

營地資訊

位置：苗栗縣泰安鄉八卦村4鄰59之3號
聯絡電話：037-941-087　0921-371-560賴小姐
收費：1000元／帳，超過4人需酌收費用，農曆
　　　春節期間1200元
營業時間：全年無休
使用時間：進場14:00後，離場13:00前（會視
　　　　　訂位狀況彈性處理）
營位數量：共有五區，大的可容納10多帳，小
　　　　　的2～3帳
詳細資訊：土牧驛休閒農場官方網站
http://www.tumuyi.com.tw/p4_1.asp?id=18

苗栗泰安的洗水坑豆腐街，是許多來露營遊客的休息站

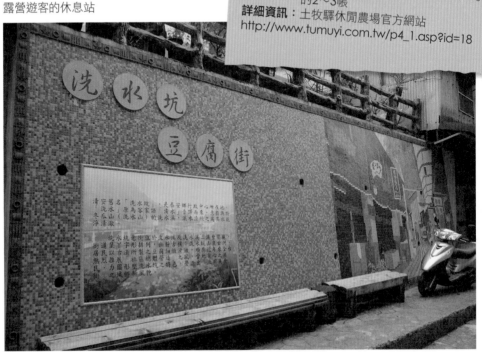

看看我們怎麼露營4
酷哥李露營場

酷哥李營地是一片平坦的草地，場地小而精緻，不會太吵雜

　　為了可以讓都市的小朋友可以看到螢火蟲，我們在4月的時候選擇有螢火蟲出沒的新竹酷哥李營地露營，該營地非常符合我們露營的條件。首先酷哥李營地2012年才開幕啟用，因此衛浴設備相當新穎，而且營地屬中小型，最多只開放30個營位，營地活動人數較少，不會像座菜市場，而且從大台北地區開車前往約兩小時內就可抵達，免去了舟車勞頓。

小朋友在大人的指導下幫忙釘營釘

這次我們有6個家庭參與，小朋友年紀介於2到10歲，因為當天天氣不太穩定，因此一到營地大家就先把客廳與廚房的帳篷搭起來，然後開始分工。

工作分組主要分為三組，炊事組、營建組以及安親組。炊事組將廚具食材定位後，開始午餐的烹煮，因為考量營地建設繁忙，因此午餐以涼麵、沙拉以及餛飩湯餵飽大家。用杏仁、醬油與蒜頭調味的涼麵醬，以及杏仁與鳳梨調味的沙拉醬，都在家裡事先調理好了，現場只要煮麵和餛飩湯，即可完成豐盛的一餐。

因為擔心隨時會下雨，營建組快速地幫大家把帳篷一一搭好，小朋友們拿著營釘營鎚，在大人的指導下幫忙定位，可以分擔大人的工作讓小朋友很有成就感，這可是露營時一件非常搶手的工作呢！

安親組則拿出自製的麵粉黏土以及模具，小朋友們捏捏搓搓忙得不亦樂乎，大家各就各位，迅速完成營地各項建設。

營地周邊還有一處小水池以及沙堆，小朋友們吃完午餐就迫不及待地往沙坑天堂衝，拿著剷子、水桶就可以消磨幾個小時，只要有一、兩個大人在一旁看著，大家也有個悠閒時光。

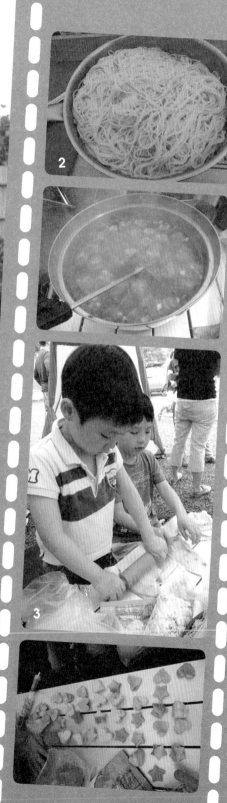

1 營區有一處沙堆和劃子，東挖西挖就讓小朋友玩得不亦樂乎

2 方便處理的涼麵與餛飩湯，是剛抵達營地最方便美味的一餐

3 一小盒的自製粘土跟各類模具，讓小朋友開心體驗做餅乾的樂趣

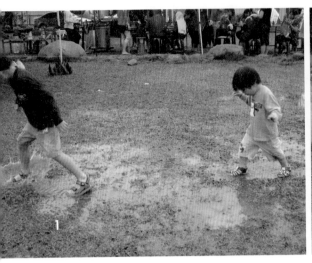

下午一場突來的大雨雖然打亂了我
們的戶外活動，雨停後小朋友們卻興高
采烈地穿上拖鞋在雨中踩水，反而玩得
不亦樂乎。

晚餐兩個荷蘭鍋的鮮蔬烤雞以及燉
豬肉，加上一大鍋鹹粥，為晚上的螢火
蟲之夜充飽體力。一陣大雨過後，雖然
沒有滿坑滿谷的螢火蟲，但是小溪邊、
草叢堆以及帳篷內外忽明忽亮的幾隻螢
火蟲，也讓這些生長在都市的小朋友驚
喜連連。

營地資訊

營地：酷哥李休閒露營
地址：新竹縣橫山鄉九讚頭
營位：30個草皮位以及碎石區，營區提供棧板可
　　　自行取用
收費：每頂帳篷600元（以4人為限，第五人以上
　　　每人酌收100元）
聯絡方式：0933-117-584李先生

1 雨後的積水成了小朋友最愛的遊戲
2 第二天感謝老天給了好天氣，我們搭起鞦
　韆，大人小孩玩到驚呼不斷

快快樂樂露營，一定要注意的其他事項

做個好公民；一定要遵守的露營禮儀

無痕山林；攜手護山林，永續大自然

小心！這些地雷營地別誤踩

一起來遵守團體公約

風險管理要做好，營地安全沒煩惱

實用小道具，讓露營更easy

愛惜物品，帶孩子一起保養器材

Next ▷▷▷

做個好公民：
一定要遵守的露營禮儀

露營的環境本身就是一個開放的空間，除非是包場，不然許多陌生人聚集在同一個空間裡，難免會有習慣與標準不同的差異。也因為大家付費使用同一個公共空間，對於露營的禮儀也越來越要求，網路上不時有人對於與自己道德標準不同的露客提出不同的批評，當然也引發不少的口水戰。

其實露營是一件開心自由的活動，理想上，能夠自我要求不要造成其他人的困擾，是身為一個露客應有的禮儀，但也不要太苛求他人，畢竟大家難得出來開心一下，誰又希望百般拘束被指指點點呢？

◎NG行為一：噪音◎

從以前露營不是很風行的時代，到現在一位難求的全盛時期，大家最怕的就是戶外卡拉OK團體，難得出來享受一下大自然，卻要忍受他人的魔音穿腦，實在是很掃興。同時拜科技之賜，近年來露營也有不少戶外電影院，晚上大家聚在一起看電影很歡樂，不過附近的鄰居卻不見得想「聽電影」。當然還有人喜歡野外方城之戰，麻將碰撞的清脆聲響，也是夠讓人抓狂。雖然，在露營的晚上三五好友難得聚在一起喝酒聊天，是一件大快人心的樂事，不過隨著時間越晚，音量要逐漸降低，以免干擾附近鄰居的作息。

◎NG行為二：占用他人營位◎

有些營區對於營位是採開放式劃分，因此沒有明顯的區域界限，尤其沒有包場的營區，許多不同的營位會難以劃分，大家搭設帳篷時，要避免占用到他人的區域，例如，拉營繩要注意打營釘的位置，以免造成他人出入不便。

⊙NG行為三：隨地大小便⊙

　　有些人晚上懶得走到廁所小便，便會在帳篷附近或陰暗處就地解決，或是任由小朋友在營區隨地小便，陣陣的尿騷味，常會讓人覺得是在廁所內露營。

⊙NG行為四：帶寵物露營⊙

　　不少人把家裡的寵物當作家人一般疼愛，露營當然也要一起帶出門，讓小朋友跟寵物們一起在大自然裡面奔跑，也是一幅幸福的畫面。不過寵物畢竟比較不受控制，在營地隨處大小便、陌生人靠近就咬人、亂翻食物垃圾，或是晚上睡不汪汪大叫，就成了營地災難。曾經我們在露營時，晚上附近的狗兒們睡不著來個大合唱一整晚，當晚真的成了露營夜未眠。

⊙NG行為五：隨意參觀⊙

　　不少人露營會將自己的營位布置得美輪美奐，當然也會吸引附近的鄰居過來欣賞一番，相信許多人都歡迎大家欣賞自己的一番心血布置，不過，如果沒有打招呼就擅自跑到人家家裡東看西看，拿起相機東拍西拍拍，恐怕就不是那麼受歡迎了。可以的話，大家還是先敦親睦鄰寒喧一番，想要拍照當然也需要經過主人家的同意才好。

隨地大小便是營區最受白眼的行為（示意圖）

帶寵物露營時，盡量不要干擾到其他人

無痕山林：
攜手護山林，永續大自然

越來越多的「人」遠離了都市，進入了郊外，共同享用步道、營地活動，享受相同的風景大地，但是跟隨著「人」而來的問題，也就應運而生了。

林務局在多年前設立國家步道時，就引進美國「Leave No Trace」（無痕山林）的戶外倫理概念，應用在步道建置及觀光宣導中，主要概念即是因應越來越多的人進入大自然後，所需注意及宣導的倫理觀念。藉由提升大家戶外倫理的方式，來減少大自然的承載量，讓山林能永續經營。

隨著露營人口的增加、更多營地的修繕，及營地承載量問題的日漸浮現，偶爾會聽到一些知名的營地，在某個連假有超過300人、甚至600人同時露營，相對地影響到了露營的品質，也嚴重影響了大自然的環境。雖然，這些問題終究需要靠營地主人在經營與降低營地衝擊間取得平衡外，露友們也要學習「無痕山林」的七個原則，讓每個人都能以個人的角度去實行戶外倫理，進而讓我們的露營生活更加美好！

一、事先充分的規劃與準備
(Plan ahead and prepared)

二、在可承受的地點行走露營
(Travel and camp on durable surface)

三、適當維護環境處理垃圾
(Dispose of waste properly)

四、保持環境原有的風貌
(Leave what you find)

五、減低用火對環境的衝擊
(Minimize campfire impacts)

六、尊重自然環境與野生動物
(Respect wildlife)

七、考量其他的使用者
(Be considerate of other visitors)

◎ 事先充分的規劃與準備 ◎

凡事有準備，出外不擔心。依據本書中介紹的準備規劃，照著食、衣、住、行、育、樂的分類方式來準備露營，就能讓大人小孩的露營經驗更美好，第一次露營就上手！

◎ 在可承受的地點行走露營 ◎

舉例來說，木板營位的承受力比草地來得高，如果同一塊草地每週都有帳

篷搭在其上，會傷害到草地，因此如果照著營地的規劃，有木棧板營位就將帳篷搭在上面，是對營地最佳的方式。在營地開車、行走，也請盡量走在馬路、石頭路上，以減少對自然的傷害。

◎ 適當維護環境、處理垃圾 ◎

雖然說我們付錢給營地主人，經營者就該維護環境，但是如果每位露友都能從自身做起，一同維護環境，也能提高我們露營生活的品質，就從垃圾分類、壓縮及垃圾減量做起吧！

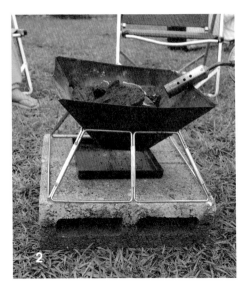

自然的，就留給大自然吧，凡我經之地，必更美麗喔！

◎ 減低用火對環境的衝擊 ◎

火能帶來熱量、安全感，卻也是大自然中最危險的東西。在營地炊煮，請使用瓦斯爐具，如果需要使用焚火台，請勿在草皮上直接使用，因為高溫會讓草皮枯死，如真的要在草地上使用，請在下面鋪大石頭後，將焚火台置於其上使用。

在燃燒的全程中，注意不要讓火勢過大，隨時準備一盆水在旁邊，以備不時之需。用完火後，請澆熄至沒有火

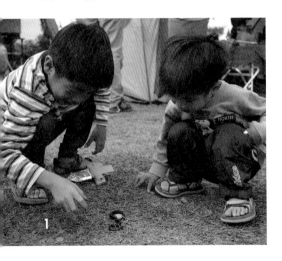

◎ 保持環境原有的風貌 ◎

不要隨意摘花、拔草。有些營地主人為了美化營地會種植自然作物，告示的牌子上會寫著「請勿任意摘取，違者……」，除了要尊重營地主人外，也請大家以相機取代摘取，讓下一位朋友也能看到你所看到的美麗景色。屬於大

1 用眼睛好好欣賞大自然的生物，不要輕易捕捉或摘取
2 在草地使用焚火台須在下面鋪上石頭，以免高溫傷害草皮

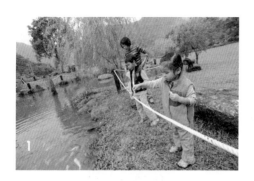

星、溫度降溫後,再行離開。

◎ 尊重自然環境與野生動物 ◎

　　在營地常可見到都市少見的野生動物,請用相機及望遠鏡,或是用你的眼睛取代彈弓、BB槍等危險武器,不要任意捕捉,也不要餵食野生動物,以免改變牠們的覓食習慣,只會向人類索食。

　　有些營地有養魚及一些小動物,如要餵食也請問過營地主人,不要自行拿人類的食物餵食。食物用畢請清理乾淨,晚上睡覺時如有未吃完的食物,請妥善收藏(可放入晾碗籃中或是冰箱中等動物無法輕易取得之處),營帳拉鍊也全拉起來,以避免野生動物或流浪動物半夜進入取食。

◎ 考量其他的使用者 ◎

　　在營地從事任何活動,請考量到其他的使用者,每位露友都有各自的喜好,有些人喜歡享受安靜,有些人喜歡熱鬧,建議大家在營地露營時,可以到隔壁的營地串串門子、聊聊天,告知:「我們的營地在隔壁,如有打擾的地方,請見諒或是前來告知。」在日本,露友到營地的第一件事,就是和隔壁的露友打招呼,先互相認識一下,這是我們需要學習的地方。

　　人與人之間的相處是「尊重」,「無痕山林」這個戶外倫理的觀念,即是在尊重大自然、管理者、團體及個人的大前提之下發展出來的,讓我們在往後的露營中,一起宣導「Leave No Trace」的概念,讓露營生活更美好!

..

1 餵食營區的動物前,應經由主人同意
2 晾乾餐具的網子可以在夜間儲存剩餘的食材

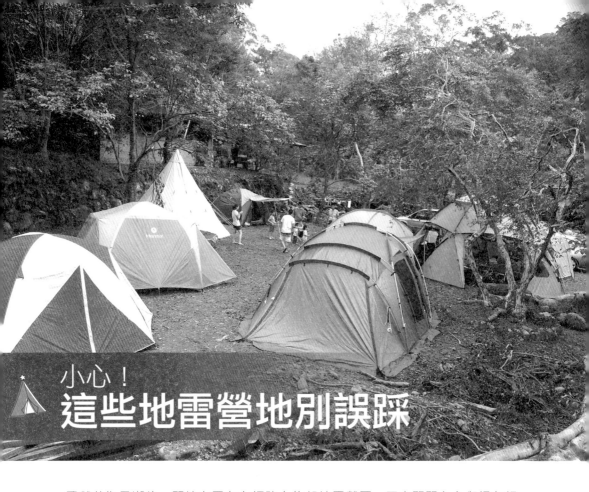

小心！
這些地雷營地別誤踩

　　露營蔚為風潮後，開始有露友在網路上抱怨地雷營區，原本開開心心與好友相偕露營，但因為營地超收、夜晚太吵等問題而搞得不歡而散。到底我們要留心哪些常遇到的營地地雷呢？

 ## 營地超收

　　這是近一年來最讓露友詬病的問題，尤其在熱門的連假時段，部分營地主人為了多收場地費，不惜超收營帳，結果造成帳帳相連到天邊，不僅活動空間狹小，帳篷距離太近，也造成彼此空間與噪音的干擾，縱橫交錯的營繩也讓人進出營帳時危機重重。

當然，帳篷過多也會造成營地資源使用不均問題，首當其衝就是浴廁數量不足，以及用電負荷。雖然部分營地並未明確說明露友付費後，可單獨使用的私人營區有多大，但是保持每一個營位擁有一定的活動空間，是每個經營者應該有的基本常識，畢竟大家花錢來露營，是享受大自然的空間，而不是「來帳篷住一晚」。

 一位多收

這種情況多是管理不善或是健忘的營地主人常發生的問題，當然也有營地主人擔心客人臨時不來造成虧損，冒險多收幾組客人。明明跟營地主人確定包區的位置，千里迢迢開車來到營地，卻發現已經有人在該區紮營了，跟營地主人反應問題，卻被發配邊疆到位置非常不理想的空地，或是一句「對不起」請你另找營地。

會發生這種問題多是營地主人粗心大意，但對於遠路而來的消費者來說，實在是憤恨難平，萬一是三五好友結伴露營，一時也難以找到其他營地收留，進退不得的窘境，還真不是營地主人一句對不起可以解決的。

 觀光、露營雙管齊下

同時開放營地給遊客觀光烤肉以及露營的營地，是我最不考慮的親子露營場地。多數人出來露營多是圖個清淨，但如果白天營區還開放給一般人進來觀光，甚至烤肉，整個營區出入分子複雜，讓我們不僅成了遊客觀光的對象，對於營區的私人財產也多了一份風險。此外，浴廁設施也會因為使用者增多，造成在清潔度與數量上難以控制。

 限水營區

部分山區營地在不同季節會有限水的規定，限水的原因多是因為山區集水不足，因此大家只能使用有限的水源。其實這種天然因素大家多能配合體諒，但最好在預定營位事先告知，或是在網路營地資訊明確寫出來，讓露客可以調整菜單以及自備水源，而不是到了營地才發現無水可用，甚至不能洗澡等。

我就曾經前往評價不錯的山區營地露營，到了營地發現水龍頭會間歇性斷水，甚至廁所會無預警不能沖水，詢問營地主人才告知冬天有限水規定，希望大家共體時艱。這樣的問題如果可以在訂位時提早告知，讓我們在心理與行動上有所準備會更好。

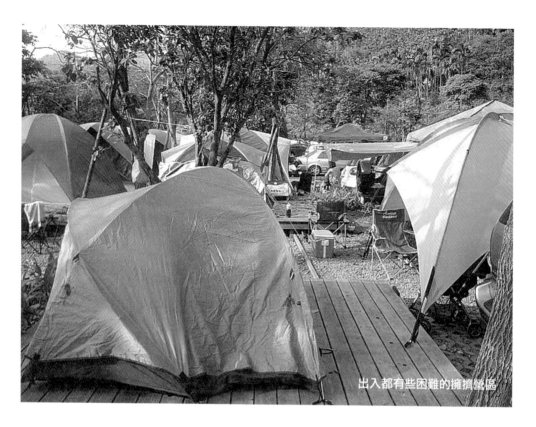

出入都有些困難的擁擠營區

與大型活動單位
同時露營

很多人都不希望露營時，附近有聲光俱佳的舞台配合高分貝的麥克風干擾，有些場地較大的營區會成為企業舉辦公司活動的場地，但不一定採包場的方式，因此部分零散的露客就有機會與這些熱鬧的團體同露。部分營地主人會主動告知有大型活動舉辦，讓我們考慮是否要改期，但有些營地主人不會主動告知，到了營地才會發現這意外的驚喜。

因此，不喜歡太多干擾的露友可以在訂位時，跟營地主人詢問是否會有大型團體辦活動，以免誤闖雷池。

開心出來露營卻誤踩雷區，是許多露客最掃興的事，但是遇到態度囂張跋扈的營地主人，更是令人難以忍受。也許營地主人個人有成本上的考量，但是不注重消費者權益的後果，就是被消費市場淘汰，尤其在資訊發達的社會，消費者的口碑行銷是最有力的工具，也是最具傷害力的武器啊！

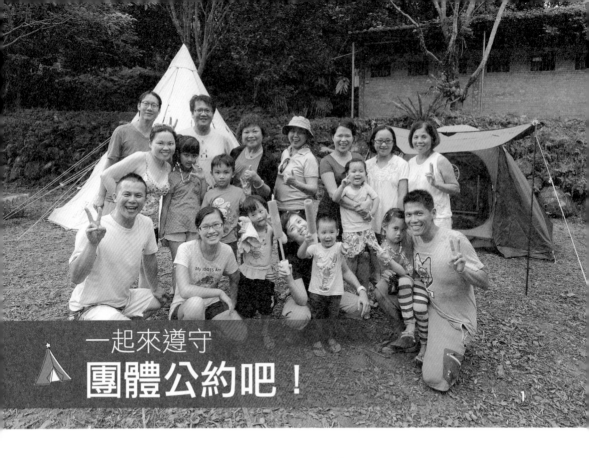

一起來遵守
團體公約吧！

親子露營除了帶著自己的小孩到戶外睡一晚外，許多人更喜歡呼朋引伴來個團體親子露營，小朋友難得有機會在戶外與好朋友玩個兩、三天，大人也樂得輕鬆，享受與朋友們難得坐下來聊天享受親近大自然的樂趣。

不過，團體親子露營畢竟是許多不同家庭的結合，每個家庭都有不同的親子相處與教育習慣，如果沒有事先約定好，不小心產生摩擦或心結，反而失去下次一起出遊的機會了。

 ## 公約一：飲食協調

出來露營，許多父母會讓家裡的小孩來個大解放，但在飲食部分有些家長還是有所堅持：不希望小朋友吃太多零食、飲料，甚至有些小朋友對食物有嚴重的過敏；因此在籌備露營活動時，家長們可以把心中的想法提出來，例如，希望露營不要攜帶太多不健康的零食、飲料，或者採取數量上的管制以及發放零食的時機與方式，或是避免某種成分的食物出現，以免過敏小孩誤食。

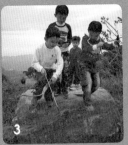
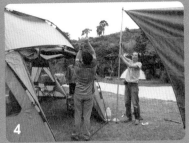

公約二：理念溝通

露營是個很自由且隨性的休閒活動，有些人喜歡熱鬧喧嘩，有些人喜歡安靜；有些人希望不浪費每分每秒，把活動排得滿滿，但有些人覺得出來發呆、隨性做自己開心的事情比較重要；有些人覺得露營的樂趣，就是帶著豪華家當玩大人版的家家酒，但有些人覺得不應浪費太多時間在布置，而是簡單地享受大自然。因此團體露營的成員選擇也很重要，能夠找到志同道合的朋友一起做喜歡的事情，共同開心地享受難得的露營時光是很難得的事，如此也才能長久地一起出遊。

公約三：做好分工

所謂親子露營，就是大家帶著自家的寶貝一起出來露營，也因此家長都會把重心放在自己的小孩身上，深怕一不小心小孩發生危險。不過，如果大家都只顧著自己的小孩，煮飯、洗碗、營地整理等工作就會發生分配不均的狀況。因此團體親子露營可以先建立好默契，大家分工輪流看顧小孩，輪流處理營地其他工作，或是依照專長興趣做好分工，讓團隊合作的氣氛更融洽。

公約四：放開心胸不計較

團體露營樂趣多，但因為成員多，工作、裝備也多，很難事事都可以分配得公平圓滿。但出來玩既然是為了開心，許多事情就無須那樣斤斤計較，例如，誰負責帶的器材比較多、每次都誰說了算、誰酒喝比較多、誰的帳篷位置比較好等，心胸越開放，更能無憂無慮地享受美好的假期。

1 團體親子露營是多個家庭組成的活動，多一點合作與體諒才能長久
2 每個父母對零食的容忍度不同，最好有統一的發放標準
3 團體親子露營多了玩伴，小朋友最開心
4 團隊合作是親子露營的樂趣之一

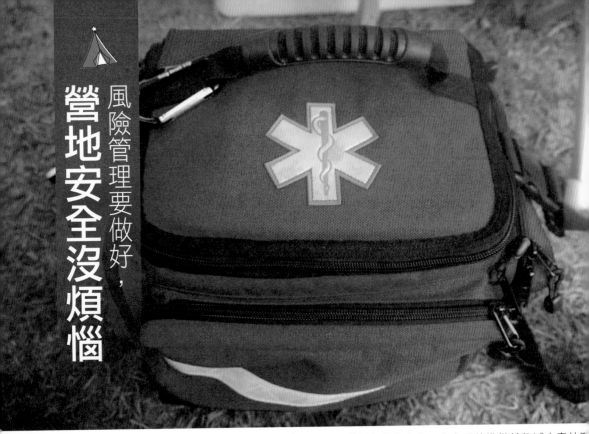

風險管理要做好，
營地安全沒煩惱

從事戶外活動都有風險存在，有充足的準備就能減少意外發

「快快樂樂出門，平平安安回家」是每次露營的準則，而我們從事所有的戶外活動，最重要、也最需要大家一同注意的，就是「安全」！

露營雖有趣，但一不注意，也會有許多大大小小的風險。隨著露營風氣盛行，網路上也越容易發現相關的危安事故，相關的討論常指向營地主人因超收營位、營位擁擠，導致小朋友或是大人因此而受傷的意外。

事實上，營地安全除了仰賴營地主人提高營地管理外，露友們也需要擁有一些「戶外風險管理」的概念，以備不時之需。

何謂戶外風險管理

風險管理是露營活動的一部分，目的在於將可能的風險或損失減到最低。所謂的風險，主要分為三類：

一、**固有的風險**：戶外環境是真實的、不是虛擬實境，所以在大自然露營，就是直接面對環境的挑戰，而這些環境風險不可能根除，我們只能想辦法控管到可以接受的程度。

二、**可接受的風險**：我們必須設法從露營活動中的參與者年齡，及對大家對露營的期望中，將風險降低成「道德上」及「社會上」可接受的最大程度風險。

三、**實際和感知的風險**：事前準備、對露營的熟悉度及正確的參與態度等因素，會影響到實際的風險程度，另外還有一種由心理層面衍生的相關風險，稱為「感知風險」。

 ## 如何評估風險

一個「意外」是環境和人產生的危險交互作用後的結果，因此，想事先評估風險等級，可利用以下公式：

人因危險總數×環境危險總數＝風險等級

例如：營地第一天下午忽然下豪雨、氣溫約8-10度，營地在山區，約1個半小時的車程回到家，營地沒有雨棚可遮避，參與的露友有一半是新手，一半是小朋友。就可以列出以下的評估表：

依原訂計畫露營，隔天再走	今晚拔營，提早回家
參與者評估（人因危險）：	參與者評估（人因危險）：
1. 一半是新手	1. 疲勞駕駛
2. 有一半是小朋友	2. 收完裝備，體力不繼
3. 各家裝備不齊全	
環境評估（環境危險）：	環境評估（環境危險）：
1. 沒有雨棚可遮避	1. 車程一個半小時到家
2. 帳篷因雨水太大，開始漏水	2. 山區路況不佳，夜間開車危險
3. 山區氣溫低，沒有保暖衣物	
評估結果（風險等級）：	評估結果（風險等級）：
3×3＝9	2×2＝4

由此例評估可以看出，今晚拔營、提早回家的風險等級較原計畫露營來得小，因此馬上拔營回家、等待下一次露營，是較安全的決定。

請記住，風險永遠不可能為「零」！即使你想不到有什麼危險考量，也不要將風險寫成0，因為總會有意外發生。所以，無論如何請在預想人因及環境危險中，永遠加入1個隱藏、你永遠想不到的危險在其中！

風險管理另一個重要的訓練，是要培養警覺性！要培養：一、對環境的警覺，二、對團隊的警覺，三、自我的警覺。而這三部分的警覺也是動態的，它們不是一成不變，而是會隨著時間一直變動，所以更需要我們提高警覺注意。

一、對環境的警覺： 指的是在四周的任何事物，而「經驗」是發覺環境警覺的主要關鍵。特別注意營地附近的潛在危險、天氣的轉變、溫度的變化、裝備的配合，如下雨調緊營繩等，都是可注意的部分。

二、對團隊的警覺： 對團隊的觀察是決策的關鍵，可藉由和各個露友們互動來幫助團隊警覺，也可以用同理心的換位思考來設想。可以注意團隊的健康狀況、心理狀況、心情、體能、醫療需求，例如，有沒有小朋友受寒？有沒有大人身體不舒服？有沒有小紛爭及爭吵？這些會影響到團隊的氣氛，也會增加露營的風險，要注意些許的變化。

三、自我警覺： 自我警覺是你在戶外領導時的基礎關鍵，關注了環境、關注了團隊，也要內視自己自身的變化。如果你是露營的領導人，更需注意自己的心境變化，先關注好自己的狀態，才能去關注別人、覺察到其他的風險因素。

將損傷減至最低的營地安全須知

了解戶外風險管理的知識後，實際應用在露營上，你應該做好以下準備：

◎ 出發前準備事項 ◎

一、醫藥包：

有些營地主人會準備急救箱，有些可能沒有，如真的臨時有醫療上的需

求，還是自己準備個露營攜帶的醫藥包比較保險。建議不要使用簡易型的，因為在戶外，燒燙傷、切傷、擦傷……種種意想不到的傷害都可能發生，所以除了基本的包紮、保護傷口的物品外，也可以加入一些外傷用藥，或是家人常備的藥品，以備不時之需。

下面列出二天一夜急救包物品準備，可供參考：

編號	品 項	單位	數量
1	急救包空袋	個	1
2	大夾鏈袋（裝廢棄物）	個	3
3	CPR面膜	張	1
4	乳膠手套M	雙	3
5	乳膠手套L	雙	3
6	口罩	付	2
7	酒精棉片	片	10
8	優碘30ml	瓶	1
9	空針筒20ml-50ml（沖洗傷口）	支	1
10	靜脈留置針軟針（沖洗傷口）	支	1
11	生理食鹽水20ml	瓶	3
12	滅菌紗布2x2	1～2片/包	10
13	滅菌紗布3x3	1～2片/包	10
14	滅菌紗布4x4	1～2片/包	10
15	紗布繃帶	3吋/卷	1
16	彈性繃帶	4吋/卷	1
17	彈性繃帶	6吋/卷	1
18	三角巾	條	2
19	棉棒	3吋/10支/包	5
20	OK繃	片	20
21	防水OK繃	片	5
22	防水貼	片	1
23	運動貼布	1.5吋/捲	1
24	水泡貼	包	1
25	透氣膠布（含膠台）	1吋/捲	1
26	噴霧型防水OP-site（水上活動）	瓶	1
27	冰棒棍（固定手指用）	支	5

28	軟式護木	個	1
29	安全別針	支	2
30	葡萄糖粉（Glucose）	包	2
31	運動飲料粉	包	2
32	金黴素	條	1
33	蚊蟲毒物叮咬軟膏	條	1
34	肌肉痠痛軟膏	條	1
35	衣物剪	支	1
36	斜口尖鑷子（拔木刺用）	支	1
37	電子溫度計	支	1

台灣野外地區緊急救護協會野外急救講師蔡奕緯提供

二、就近醫院：

　　營地多位處於深山，萬一不幸真的需要醫療處置，送醫路途也不如市區方便，所以在訂好營地時，也可以順便問一下營地主人，附近的大醫院是哪間？然後上網google一下營地到醫院的路程，以免在發生事故時，慌了手腳，延誤送醫治療的時間。

◎露營中注意事項◎

一、巡視營區：

　　在搭設帳篷前，先看一下四周地形，決定營位的安排後，再來就是走一遍營位，注意地上有沒有尖銳的石頭、碎玻璃、營釘、繩子、動物排遺等物品，有的話

1 蚊蟲咬傷、擦傷、燙傷在戶外最容易發生，因應藥品最好隨身攜帶
2 小朋友在營區奔跑難免受傷
3 有夜光效果的直排輪路障或是一般塑膠杯，可減少絆倒意外
4 在營釘上覆蓋鮮豔的蓋子，有警示作用

就隨手撿起移除。注意四周草叢、樹木上，是否有蜂窩、蟻窩等昆蟲棲息，一旦發現，可跟主人反應，並要求小朋友活動時避開。其他像是：地上有無積水、凹洞處；木板營位有沒有破損處等細節處一定要特別注意，並且馬上做預防處理！

營建前先做巡視營位的動作，可以減少事故的發生，並且馬上告知小朋友，此次露營活動時，要避開這些有安全顧慮的地方。

二、電源：

人工營地的優點是有電源，但是在下雨天的時候，插電時要特別注意不要觸電。很少營地主人會特別為插座再做個擋雨板，以避免雨天插電時觸電的危機，因此雨天接電，請特別注意！我也是被電了麻麻的好幾次，才發現皮手套的好處，除了可以拿高溫的鍋具，也可以在雨天接電時做為保護用！

三、營繩、營釘：

帳篷的營繩在夜晚常會因為看不到，而導致絆倒大人小孩的事故，因此建議可以買些營繩用的夾燈，或是營光棒，用來在夜晚標示營繩處，避免絆倒事故發生。營釘也建議儘量釘下去些，不要太突出地面，並且在上面罩上一個

塑膠杯（直排輪用的路障是個好物），可以保護營繩、營釘，也能發揮警示的作用。

每次露營的經驗，總會因為許多事件而發現許多可以改善安全的地方，回家後利用巧思，找些道具來增加露營安全，並降低活動風險，也是增加我們露營創意的好方法。每個大人都有風險管理的意識，就能幫助親子露營更加安全，並且留下美好的回憶。

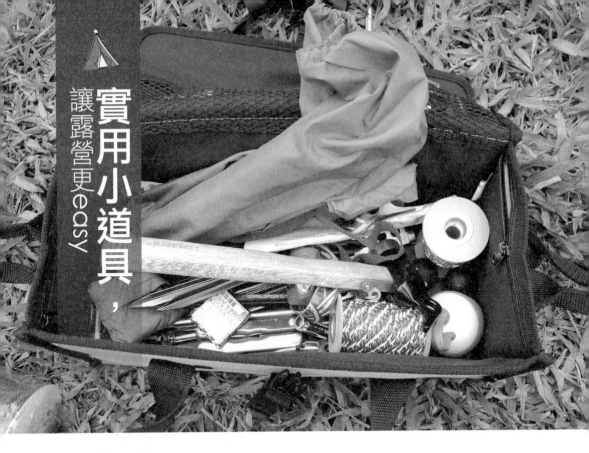

實用小道具，讓露營更easy

露營本身除了享受大自然的活動外，也是個發揮創意的好機會，利用手邊最少的工具讓戶外生活更舒適，獲得的成就感更是一大樂趣。

很多人會說露營真的是個很花錢的活動，帳篷、炊具、桌椅……，林林總總買下來的確是一筆不小的開銷，不過有些東西其實利用家裡現有的替代品，不但可以省錢，也省了家裡收納露營裝備的空間。

 ## 防水桌巾

在特力屋或一般五金店常常可以看到防水桌巾，有些是固定尺寸，有些是依照顧客需求裁剪大小，花色有素面的，也有美麗的花朵蕾絲，這樣的防水桌巾除了可以用在家裡餐桌上，帶出來露營也很方便。

一塊桌巾依需求的大小剪裁下來大約只要400至600元，可以鋪在露營桌上當桌巾，可以美化也方便清潔；也可以鋪在地上當小朋友的遊戲墊，萬一下

雨，還可以鋪在帳篷門口當墊子。運氣不好遇上帳篷漏水，也能蓋在帳篷外面擋雨水；天氣好時，晚上還能充當墊子，躺在地上看星星。

平常就算不露營，在車上放一塊桌巾，遇到天氣好、氣氛佳的公園，還可以坐下來野餐一下。因為桌巾防水，所以露營回家後，或在營地收拾裝備時，拿濕抹布擦一擦，就輕鬆完成清潔，且收起來小小一塊，不占空間好處多多，還可以依照季節或心情，攜帶不同花色的桌巾出門喔！

水桶

水桶是家裡的必備物品，出來露營帶個水桶可是妙用無窮。出門時可以把鍋碗瓢盆等雜物往水桶裡面放，省去收納炊具的容器；到了營地萬一水源地稍遠，還可以當儲水工具；吃完飯把餐具全數丟入水桶內，拿到水槽清洗，節省往來收拾的時間。

夏天萬一沒有溪邊可以玩水，裝一桶水就可以讓小小孩玩得不亦樂乎。晚上懶得走到廁所解決大小便問題，也可以在水桶放個塑膠袋，就成了個人臨時廁所，好過在帳篷附近隨地大小便。

晒衣夾

很少人露營會帶晒衣夾吧！其實晒衣夾是個很好用的小物，尤其喜歡帶一些裝飾品或裝飾燈的人，要把這些旗子、串燈固定在帳篷上，可能要花不少錢購買Ｓ掛鉤或是鉤環，但其實家裡晒衣服的夾子，就可以取代這些要花錢的小工具。

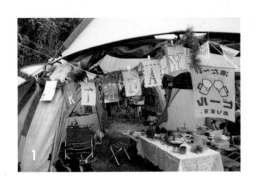

繩子

每頂帳篷裡面都附有營繩，不過帳篷的營繩比較短，而且很細，因此露營的工具箱裡面不妨多放幾卷繩子，萬一營繩不見或是需要另外拉繩子，才有備用的繩子可用。有一次我們在有棚子的營地露營，半夜遇到強風暴雨，營地內裝備都被吹翻，幸好多帶了地布與繩子，把棚子封起來，才安穩地度過一夜。

繩子在戶外也是很好的晾衣繩，尤其夜晚露水重，隔天如果有太陽，把繩子綁在兩棵樹間，就可以把潮溼的睡袋、被子晒一晒，回家就不用費事烘乾了。

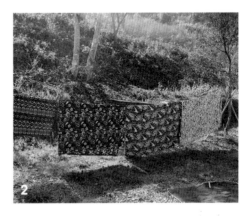

寶特瓶

露營只要有料理的需求，大家一定會帶小冰箱出門，而為了保持冰箱內食材的溫度，都會放幾個冷媒。其實，把家裡空的寶特瓶裝入煮好的開水，放在冷凍庫結冰後，就是一個多用途的冷媒，不但可以保持食物的低溫，等瓶內的冰塊慢慢解凍後，還可以當水喝，尤其夏天露營，有冰涼的開水可以解渴是最幸福不過的事。當然，炎炎夏日也可以煮一些甜湯裝入冷凍，又是一道美味又解熱的甜品喔！

 ## S掛鉤

S掛鉤幾乎是露營工具箱裡面必備的小物，營燈、裝飾品等都需要S掛鉤，而營區裡的客廳帳、炊事帳如果想要保持整齊，S掛鉤也是好幫手。把一些私人物品，例如帽子、外套、小包包等，用掛鉤勾在帳篷內，不但減少物品散亂的缺點，要找東西也比較一目瞭然。晚上如果有沒吃完的食物，把鍋子或袋子用S掛鉤高高掛起，也可以避免野生動物來翻找。

掛物織帶

早期這種掛物織帶是攀岩者用來整理鉤環與繩子的，不過隨著露營的盛行，也有不少人拿來營地掛東西，因為這種織帶本身就一個一個洞，所以掛東西不會纏在一起。織帶可以掛橫的，也可以垂直掛；固定在客廳帳內可以把營燈或私人小物掛在上面，是營地收納的好物。

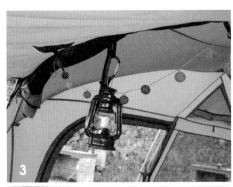

1 晒衣夾在營地可以取代掛鉤，固定較輕的物品
2 帶條長一點的繩子，可以把寢具晾乾再回家
3 S掛鉤跟鉤環是固定露營裝備重要的配件
4 掛物織帶方便收納營地的小物
5 把私人物品掛好，也方便找東西

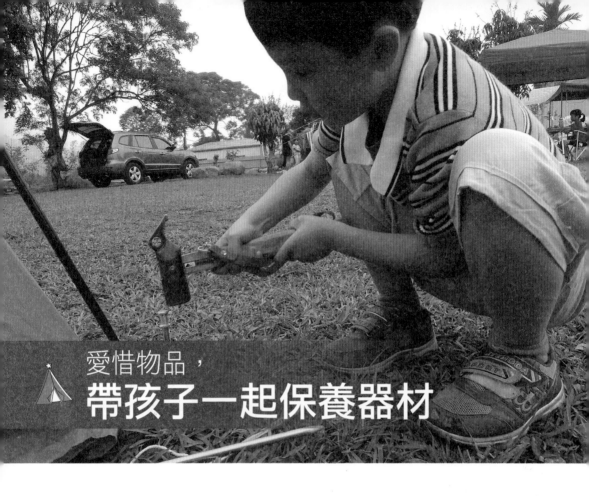

愛惜物品，
帶孩子一起保養器材

　　露營的裝備陪我們度過許多充滿回憶的露程，它們也是讓我們能享受戶外生活的重要工具，而要讓露營的裝備能歷久彌新，在每次使用後必要的清潔保養工作是不能少的！

　　保養的工作很煩雜，但是只要把握「除汙」及「乾燥」兩個大原則，就能延長裝備的使用年限，而隨著露營經驗增加後，你也能自成一套自己的保養方式，加速回家整理的時間。

　　首先，一定要準備這些常用的保養工具：乾抹布、溼抹布、軟毛刷、金屬刷，再依下列物品做拔營前和回家後的保養。

保養工作流程表

	拔營前工作	回家後工作
帳篷	將帳內物品取出→拔除營釘→晒帳→收折	取出去汙→擦乾乾燥→收納
睡袋	抖淨日晒→壓縮收納	取出清洗→乾燥→蓬鬆收納
睡墊	擦乾日晒→壓縮收納	取出乾燥→蓬鬆收納
爐子	擦拭乾淨→收納	細部清潔→收納
炊具	洗淨風乾→收納	清洗油汙→乾燥收納
荷蘭鍋	冷卻→洗淨擦乾→加熱→冷卻收納	清洗→加熱→上油收納
焚火台	滅火→洗淨風乾→收納	細部清潔→收納
桌、椅	擦拭乾淨→收納	細部清潔→收納
瓦斯燈	擦拭乾淨→收納	細部清潔→收納
電池燈具	擦拭乾淨→收納	取出電池→細部清潔→收納

帳篷的保養

天氣好時，拔營前能有1到2小時的營地日晒保養時間，是最佳的。

☺拔營前工作☺

一、取出物品、移除營釘：

睡了一晚的帳篷，內帳底部是反潮最嚴重的地方，所以先將內帳裡所有的物品都移出帳外，再將外帳的營釘拔除。小朋友最喜歡拔營釘，可以讓他們幫忙動手，並請他們清洗營釘，將泥土去除。

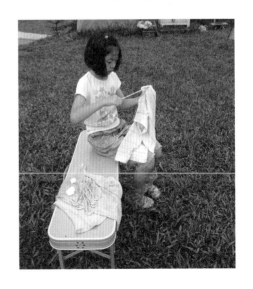

把營釘擦拭乾淨這樣簡單的工作，可以分給小朋友做

二、晒帳：

外帳：拿塊抹布，擦拭外帳有水的地方，如果天氣好，可移動帳篷到有陽光處晒帳；或是將外帳取下單獨日晒風乾。

內帳：如果你的帳篷是蒙古包式的，先不要拆除營柱，以帳篷底部朝向陽光的倒置方式晒帳，這樣能加速帳篷底部乾燥的時間。記得用營釘或是繩子固定一角，以免蒙古包被風吹走。如果是別墅帳或屋式帳的帳篷，可以將內帳以離開地面的吊帳方式，來加速底部乾燥，記得要將外帳的開口打開來通風，增加對流。

1　可以玩水的洗營釘工作很受小朋友歡迎
2　別墅帳可以將內帳底部吊起來懸空，加速乾燥
3　把帳篷底部翻過來晒乾，可以加速乾燥時間

三、收折：

當內、外帳已經乾燥到可收起時，就將營柱拆下，並從中間開始將營柱對半收折，因為營柱內有彈性繩，從中折收可以讓彈力平均點，增加彈性繩的使用壽命。內、外帳則分開收折，內帳的拉鍊拉一半，不用全拉上，以便在最後收捲時將空氣擠出。並以先對半折，再想辦法折成寬度為帳篷收納袋大小的長方形，將外帳在最底、內帳在內、營柱當作夾心，三個平放一起後，捲起收納至收納袋中。

四、其他：

如果拔營時是下雨天，無法藉助太陽來晒帳，那就快速地拆除營釘、外帳、內帳、營柱，並收折捲起收納到袋中，等到回家後再乾燥保養。

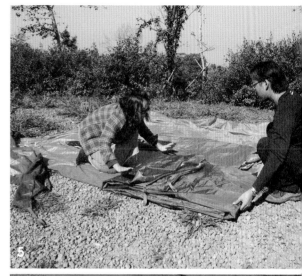

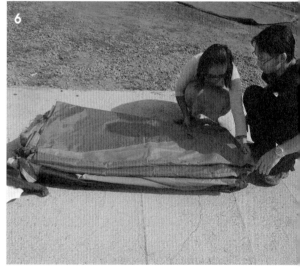

...

4 收營柱從中間對折，比從兩端開始折好
5 收折帳篷時將內外帳盡量折成長方形
6 折好的內外帳疊好收進收納袋中

◎ 回家後工作 ◎

一、取出帳篷去汙：

即便在營地有日晒過，但因為台灣氣候比較潮溼，所以還是建議將帳篷再次取出，將沾有汙泥的地方用溼抹布擦拭。也可以使用軟毛刷來對抗較難去除的汙漬，最後再用乾布擦乾。

二、內、外帳保養：

取出後，再攤開檢查，將有泥汙的地方及底部特別用溼抹布擦拭過。常有時候帳布內會有許多的昆蟲屍體及雜草樹葉，因為收帳時，跟著被包在裡面一起帶回，一併清乾淨後，再以披掛的方式晾乾；可搭配除溼機或是電風扇吹一晚，更能讓布料完全乾燥，以免潮溼收納而發霉。

三、營柱保養：

取出營柱，用溼抹布擦拭，特別是營柱的兩端，因為會直接碰觸地面，所以最常有泥巴沾在其上，用溼抹布可以輕易去除汙垢，再用乾抹布擦乾。也可以順便檢查一下營柱內的彈性繩有沒有彈性疲乏，有的話可以打開營柱一端的固定套，將彈性繩取出再剪短，或是更換一條新的。

四、營釘保養：

取出營釘，並用金屬刷刷除營釘外的泥汙，再用乾抹布擦乾。如果有生鏽的部分，需用金屬刷刷除鏽蝕的地方，等乾燥後，再上一層薄薄的油以收納。如有彎曲的營釘，可以試著用槌子槌回原來的樣子，如果真的變形得太嚴重，那就換一支吧。

五、營繩保養：

營繩如果太過髒汙，可以將它們泡水洗淨，用軟毛刷刷洗以去除泥沙，再取出晾乾收納。

六、最後再將營柱、營釘和內、外帳一齊捲起收納。帳篷類的保養方式都一樣，所以天幕、客廳帳也可以參考帳篷的保養方式來處理。

保養帳篷最好的方式就是先閱讀使用說明書

拔營前可利用天然的日光把裝備晒一晒，清潔殺菌一次完成

睡袋的保養

◎拔營前工作◎

一、抖淨日晒：

將睡袋抖一抖，抖落髒汙後收納，如果有大太陽，那將睡袋拿出去晒個一小時，可以幫助殺菌，就像晒棉被一樣的好處。

二、壓縮收納：

再從睡袋的底部開始塞進收納袋中。不需要折成一捲後再塞，直接塞會比較省時省力，而從底部開始塞可以讓空氣順利排出，不會到最後鼓鼓的不好塞。

◎回家後工作◎

一、取出清洗：

不管什麼材質的睡袋，清洗前最好參考清洗的洗標指示，按照指示是最佳的清洗方法。由於睡袋的體積大，加上有厚度，因此不建議用機洗的方式，而需要用浸泡手洗的方式來清洗。如果你是昂貴的羽絨睡袋，建議購買專用的洗劑清洗，或是交由專業的乾洗店幫忙，以免因清洗方法錯誤而減少了羽絨的蓬鬆度，降低其保暖效果。

二、乾燥：

洗完後，請勿用機器脫水，拿一條吸水性好的大浴巾，將睡袋包在其中，以壓擠的方式將多餘的水分排出。再放到通風處，或是用電風扇吹拂，加速乾燥的時間。記得乾燥時，要常回來抖一抖，幫助恢復蓬鬆度。

三、蓬鬆收納：

睡袋完全乾燥後，將睡袋對折個兩次，就能放到衣櫥內，請勿將它收到外出用的收納袋中，長時間壓縮在收納袋會降低它的蓬鬆度。將它蓬鬆收納到衣櫥中，等到下次露營前再取出塞到收納袋中攜行。

睡墊

◎拔營前工作◎

一、擦乾日晒：

和睡袋的工作差不多，也是先簡單的去除一下汙屑。如果有太陽，也可以拿去曝晒，但記得不要長時間曝晒，以免損傷布料。

二、壓縮收納：

一般的鋁箔睡墊，就折起收納；如果是充氣的，就先洩氣。充得太飽的氣墊，試著折捲洩氣一次，第二次再將之

捲起收納，比較容易完全洩氣塞進收納袋中。

◎回家後工作◎

一、取出乾燥：

取出後，再次檢查有無髒汙的地方，有的話可用溼抹布及乾抹布搭配擦乾。

二、蓬鬆收納：

如果是充氣的睡墊，可以檢查一下有沒有漏氣處，有的話可以趁機修補，市面上有賣修補包可以按照指示維修。充氣睡墊在家的收納建議和睡袋一樣，以蓬鬆收納方式收納之。

爐子

◎拔營前工作◎

一、擦拭乾淨：

去除燃料罐，並拿條乾抹布，將爐子裡裡外外（包括爐面）都擦拭一遍。記得要在爐子冷卻時才做擦拭的工作。

二、收納：

將爐子小心地收納起來，收納時不要傷害到爐面。用完的瓦斯罐，用開罐器在瓶底的地方開個洞，再丟到資源回收桶回收，開洞是避免垃圾處理場因壓

擠而導致爆裂，我們的一個小動作，可以增加回收人員的安全。

◎回家後工作◎

一、細部清潔：

拿一把金屬刷子，將此次露營時有沾到油水的地方而產生油垢處，再清潔一次；用金屬刷在刷爐面的時候，要特別小心力道，將附著在爐孔的髒汙細心刷除。整個細部清潔後，先用溼抹布再擦過一遍後，再用乾抹布擦乾，等到乾燥後再行收納。

二、收納：

收納前，建議再裝上燃料，試著再點火一次，看爐子是否正常出火、運作。如果有爐焰出不來的地方，再檢查一下原因，以免下次露營使用出問題。因為爐具是金屬物件，所以請放置於通風良好的地方，避免生鏽。

炊具

◎拔營前工作◎

洗淨風乾收納：

在戶外洗炊具，常無法清洗得很乾淨，如在戶外要求如同洗的和家裡一樣乾淨的話，要使用大量的洗劑及清水，既不環保又浪費水資源，因此不管是什麼材質，在簡單的用洗劑加清水洗淨後，將之風乾晾乾收進袋中即可。

◎回家後工作◎

一、清洗油汙：

回家後，以去除油汙為第一原則，用家裡的洗碗精及菜瓜布，將所有的炊具重新刷洗一遍，更可以配合熱水，將它們洗得比在露營時更乾淨。露營的炊具都是耐摔材質，所以也可以把這洗碗的機會留給小朋友喔！

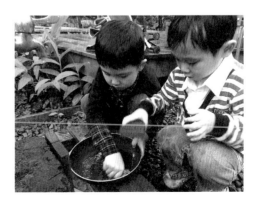

露營也可以把洗碗的工作交給小朋友

二、乾燥收納：

洗淨後，在家也可用烘碗機來個紫外線消毒，或是晾乾後，將炊具收納起來，等下次露營再取出使用。

 荷蘭鍋 　詳細清洗保養方式，可見坊間專書介紹，此處僅介紹大原則。

◎拔營前工作◎

一、冷卻：

剛煮完食物的荷蘭鍋，請勿直接拿去沖洗，以免因熱帳冷縮而裂鍋。請將裡面的食物殘渣、湯水去除後，靜置一段時間冷卻後再行清洗。

二、洗淨擦乾：

用清水沖洗，如果食材味道重，可加少許洗劑清洗，洗完後用餐巾紙擦乾。

三、加熱：

放到爐子上，用小火加熱，此時可拿乾抹布或是餐巾紙擦去水漬，再蓋上鍋蓋，小火烘烤至鍋子乾燥。

四、冷卻收納：

待鍋子冷卻後，再收進攜行袋中。荷蘭鍋是生鐵做的，所以保養使用較煩複，切記烹煮後，務必清洗加熱，將水分悶燒出鍋具，不然很容易氧化生鏽。

◎回家後工作◎

一、清洗：

再取出清洗，如果太油膩，可加入洗劑清洗，但記得將洗劑沖洗乾淨。

二、加熱：

擦乾後放到瓦斯爐上開小火烘乾，並搭配抹布擦乾裡外水漬，可蓋上蓋子悶燒，加速乾燥。

三、上油收納：

最後打開蓋子，用餐巾紙或乾淨的布加一些植物油，均勻塗抹在鍋內層及鍋蓋內部，上一層薄薄的油，等到冷卻後，即能收納，留待下次使用。

荷蘭鍋清洗後務必用小火加熱烤乾

 焚火台

⑨拔營前工作⑨

一、滅火：

焚火台用火完畢，一定要取水將裡面燃燒完的炭火、柴火澆熄，燒熄到沒有煙冒出、可以赤手碰觸的溫度後，再將炭收集起來丟到垃圾堆，以免復燃，造成火災！

二、洗淨風乾：

將焚火台用水清洗後風乾，如果焚火台上有食物殘渣（如棉花糖），務必刮除後再洗淨，以減少回家保養的工作。

三、收納：

等到風乾後，再將之放回收納袋，以免袋子發霉。

⑨回家後工作⑨

細部清潔：

用金屬刷子，配合水刷除沒清乾淨的汙漬，特別要刷洗關節處，以免汙漬卡進該處。燒黑的地方，有的也可以用金屬刷刷除，刷完後待風乾完就能收起來了。

焚火台使用完畢，一定要取水將炭火全部澆熄　　等溫度降到手可以觸碰時，再行刷洗

桌椅類

◎拔營前工作◎

一、擦拭乾淨：

簡單地清潔一下，露營後，桌子及椅子常會留下小朋友使用過的痕跡，可能是掉落了一些食物殘渣或是沾上了灰塵飲料，除了第一時間的清除以外，拔營前再次簡單的清理，或拿乾抹布擦乾桌椅。

二、收納：

做完簡單的清潔後，即可將桌椅收疊到自己的收納袋中，待回家後，有需要再做細部清潔。

◎回家後的工作◎

一、細部清潔：

在營地只是簡單的清潔，桌椅在回家後，建議將之拿出，再做細部的清潔，以延長使用的時間。特別要注意的清潔部位有以下：

桌腳、椅腳：這些部位直接碰觸地面，所以常會有土泥附著在上面，因此可以先用軟毛刷刷去泥汙後，再用溼抹布擦淨髒汙處。

關節：關節處如有砂子跑進去，會發出怪聲，也容易磨損，所以在清潔時，要特別注意此部分有沒有清潔乾淨。

桌子底部：桌子底部是最容易藏汙納垢的地方，特別是折疊桌更容易有清潔的死角，可以拿細毛刷刷洗這些死角。如果是折疊桌面，也建議久久一次，將桌面泡在有小蘇打水的浴缸中，來去除死角的汙垢。

布質椅面：布質椅面大清洗可以用軟毛刷配合中性洗劑刷洗後，再用清水沖乾淨，用抹布擦乾後，再用電風扇吹乾至完全乾燥後再行收納。

二、收納：

當桌、椅細部清潔並放置到完全乾燥後，再收進自己的收納袋中收藏即可。

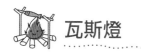 瓦斯燈

◎拔營前工作◎

一、擦拭乾淨：

去除瓦斯罐，沒用完的瓦斯罐擦乾收起待下回使用；已用完的瓦斯罐用開瓶器在底部開一小洞，再去資源回收。營燈晚上常會吸引趨光的昆蟲前來，有些會鑽進燈具內而死在營燈中，可試著用吹氣的方式吹除牠們。大部分瓦斯燈的燈罩是玻璃的，不要在高溫時擦拭，擦拭時也要小心以免破裂。

二、收納：

石棉燈蕊收納時要輕放，以避免大力碰撞而導致其破裂，玻璃燈罩在收納時也需特別小心，避免碰撞。小心翼翼地將之收在它們自己的收納盒中。

◎回家後工作◎

細部清潔：

大部分的瓦斯燈可以細部拆除，將它們細部拆下後，每個部件用棉花棒及抹布擦拭乾淨。玻璃燈罩取出清乾淨，如需更換燈蕊，也可以趁此時換新。最後再將它們組裝回去收納即可

營燈內的石棉蕊網很容易因為碰撞而破裂

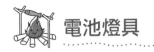 電池燈具

◎拔營前工作◎
擦拭乾淨：

　　電池燈具最怕潮溼，所以如果下雨使用燈具，一定要拿塊乾抹布，先將它們擦乾再收納，以避免電池盒受潮。

◎回家後工作◎
一、細部清潔：

　　將電池取出，將燈具從頭到尾再清潔一次。如果電池漏液，先用棉花棒清潔電池盒，再用細砂紙將腐蝕的部分磨掉，再用乾淨的棉花棒沾點機油塗抹在腐蝕處，記得只要抹薄薄的一層即可。

二、收納：

　　電池一定要取出，再收納！電池長時間放在電池盒內，容易因為潮溼不通風而導致電池漏液，破壞電池盒導致燈具壞掉，所以務必取出，等下次露營時，再行裝上使用。

營燈內的電池回家務必取出收納，以免電池漏液

沒有醜裝備，只有懶主人

　　記住在保養裝備上，把握二個大原則「除汙」及「乾燥」，並分為二個階段：「拔營前」及「回家後」，拔營前隨手的簡單清潔工作，加上回家後的細部保養，可以增加露營裝備的壽命。

　　回家後一定要保養器材，不要想說在營地已經處理過了，就直接收納，等到下次露營時，回家沒再保養的裝備，可能會發霉或是有異味，甚至故障，所以多一分保養，少一分擔憂，沒有醜裝備，只有懶主人！

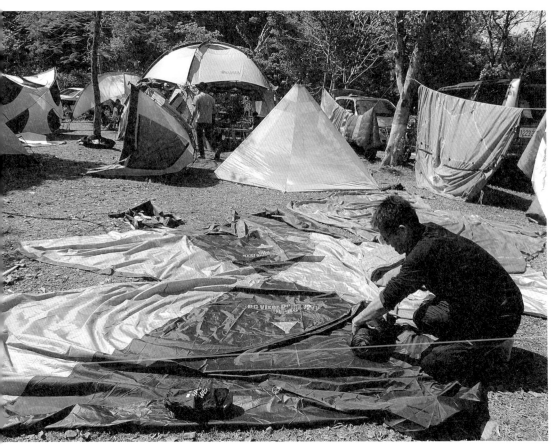

正確而勤勞的保養裝備，就是延長裝備壽命的最好方法

附錄：全台親子露營營地推薦

地區	位置	營地名稱	地址	聯絡電話
北部	台北市	陽明山童軍苗圃營地	台北市北投區竹子湖路1之5號	(02)28616965
	台北市	北投區貴子坑露營場	臺北市北投區秀山路161號	(02)27593001 轉 3333
	宜蘭縣	那山那谷休閒農場	宜蘭縣南澳鄉金洋村金洋路2號	0977-419-727 0978-088-555
	宜蘭縣	牛鬥一角民宿野營渡假村	宜蘭縣三星鄉員山村泰雅一路525巷牛頭203號	(03)9893377 0933-879-599
	宜蘭縣	武荖坑風景區	宜蘭縣蘇澳鎮武荖坑路75號	(03)9963567 (03)9963677
	新北市	皇后鎮森林	新北市三峽區竹崙里竹崙路95巷1號	(02)26682591-2
	新北市	龍門露營區	新北市貢寮鄉福隆村興隆街100號	(02)24991791~3
	新北市	老農夫生態休閒農莊	新北市雙溪區魚行里丁子蘭坑50號	(02)24930266
	新竹縣	愛上喜翁民宿	新竹縣五峰鄉竹林村4鄰93號	0963-735-486
	新竹縣	6號花園	新竹縣尖石鄉新樂村拉號部落	0932-178-177
	新竹縣	石上湯屋度假村	新竹縣尖石鄉嘉樂村7鄰45號	(03)5842605
	新竹縣	紅薔薇	新竹縣尖石鄉新樂村拉號部落11鄰	0922-625-383
	新竹縣	八五山甜柿森林	新竹縣尖石鄉新樂村8鄰40號	0978-095-080 (03)5841169
	新竹縣	春文草堂&新比度露營區	新竹縣尖石鄉義興村9鄰80-10號（馬胎部落）	(03)5842600 0920-632-269 0935-248-773
	新竹縣	永茂森林山莊	新竹縣北埔鄉煠寮坪3之1號	(03)5804806
	新竹縣	迦心休閒露營區	新竹縣五峰鄉花園村天湖10鄰205之6號	0928-540-094
	新竹縣	勞恩布妮的家	新竹縣尖石鄉秀巒村4鄰16-1號	0921-887-422
中部	南投縣	二崁頂農場	南投縣中寮鄉清水村頂坑巷5-5號	(049)2602066 0937-331-515
	南投縣	居大雁	南投縣魚池鄉大雁村大雁巷39號	0933-407-021 0927-172-550
	南投縣	埔里鯉魚潭露營區	南投縣埔里鎮鯉魚路22-8號	(049)2422309 0981-572-136

網址	價位	計價單位	價位備註
https://sites.google.com/site/ymsac100/	200	人	收費詳情請聯絡營地
http://goo.gl/C1AjC1	無		需向臺北市政府工務局大地工程處(森林遊憩科)，或線上申請營位，詳見網站說明
http://nsng1010.pixnet.net/blog	700-1600	車	分棧板、草皮、露營車營位，又分平日、假日不同收費，詳見網站說明
http://www.newdow.com.tw	200	人，天	二天一夜清潔費：大人：200元/人、兒童130元/人，國小以下(含)(露營天數增加者，以此類推)
http://www.wu-lao.com.tw/	500	帳篷	1.帳篷紮營時間為下午3點至隔天早上9點，大型活動期間不適用，2.本園區採人車分離制，露營遊客請於登記處租借手推車
http://www.queen-village.com	900-1200	營位	假日：1200元(周六及國定連續假日)、平日：900元(周日-周五)。營位供6人使用，每多一人酌收200元，每營位可停放一台車
http://www.lonmen.tw	800-1000	營位	營位分汽車營位及木板營位，詳細收費方式請見網站說明
http://goo.gl/myzGze	200	人	10歲以上200元/人，10歲以下100元/人，炊事涼亭300元
http://loveom108.pixnet.net/blog	1000-1200	營位	提前一天晚上17:00-20:00入場者收費600元。一個營位可供六人使用，每帳多加一人則加收200元
http://garden6th.pixnet.net/blog	800-1000	營地費	營地碎石區及木板區，清潔費：每人與寵物皆收50元，詳見網站說明
http://www.shishang-spa.com.tw	800	營位費	
http://goo.gl/UVqLu8	1000-1200	營位費	一個位子1000/元，限一車一睡帳一客帳，任何一項增加都以增加位子計費(vip1200元/帳)
http://www.kaki-forest.com.tw/TEMP.htm	800-1000	帳篷	露天每棚(車棚)場地費為800元，第三層遮雨棚架部分為每棚(車棚)1000元(每棚限四個人，超過四個人則每多一人加收100元清潔費)
http://goo.gl/HYEgmq	800-1000	車	營地區塊及進場時間不同而有不同收費標準，詳細收費請電洽
http://www.ymvilla.com.tw	600-800	帳	五人帳篷(以下)600元、八人帳篷(以下)800元
http://goo.gl/P2NGS5	700	車	詳細收費請電洽
https://www.facebook.com/laoenbuni	600	車/帳	
	100-200	人	幼稚園以下：免費，國小：$100元 國中以上至大人 $200元，炊事帳、天幕帳會視大小另行收費，請細收費請電洽
http://chutayen.blogspot.tw	500-1500		收費分區、時段、停車費等，詳細請聯絡營地
http://carpcamp.blogspot.tw	800-1200	營位	分不同營位收費，營位以4人為限，超過人數每人加收150元(100CM以上)，詳見網站說明

地區	位置	營地名稱	地址	聯絡電話
	台中市	小路露營區	台中市新社區崑山里食水科6-2號	0932-658-222
	苗栗縣	司馬限360度景觀露營區	苗栗縣泰安鄉中興村司馬限20號	0978-453-730 0955-818-930
	苗栗縣	那那布荷&楓李小棧露營區	苗栗縣泰安鄉大興村4鄰59-2號	(03)4517319
	苗栗縣	土牧驛健康農莊	苗栗縣泰安鄉八卦村4鄰59-3號	(03)7941087 0921-371-560
	苗栗縣	秘境露營（山中田園露營區）	苗栗縣南庄鄉南江村長崎下8-1號	0937-515-333
	苗栗縣	放牛吃草	苗栗縣泰安鄉大興村放牛吃草營地	0910-989-895
	苗栗縣	鑽石林	苗栗縣泰安鄉大興村4鄰	0910-270-025 0938-978-605
南部	台南市	曾文水庫東口野營區	台南市楠西區曾文水庫風景區內	(06)5753251轉6210
	嘉義縣	阿嬤柑仔店露營區	嘉義縣梅山鄉瑞里村10-1號旁（若蘭山莊入口旁）	(05)2501575 (05)2501210
	屏東縣	穎達生態休閒農場	屏東縣萬巒鄉新安路52號	(08)7990383
	屏東縣	賽嘉樂園	屏東縣三地門鄉賽嘉村賽嘉巷121號	(08)7993520
	高雄市	拉比尼亞露營山莊	高雄市那瑪夏區瑪雅村2鄰平和巷36號	0939-189-862 0953-835-776
	高雄市	蘇菲凱文の快樂農場	高雄市六龜區新發里和平路301號	0930-622-286
東部	台東縣	小野柳露營區	台東市松江路一段500號	(089)281500
	台東縣	東遊季溫泉渡假村	台東縣卑南鄉溫泉村溫泉路376巷18號	(089)516111
	花蓮縣	石梯坪露營區	花蓮縣豐濱鄉港口村石梯坪2鄰33號	0933-144-782
	花蓮縣	後山逍遙露營區	花蓮縣光復鄉建國路1段15巷5-6號	0978-777-603
	花蓮縣	原鄉溫泉民宿	花蓮縣瑞穗鄉瑞祥村5鄰五福路325號	(03)8876307 (03)8876308
	花蓮縣	花蓮鯉魚潭露營區	花蓮縣壽豐鄉池南村池南路二段90號	(03)8655678

網址	價位	計價單位	價位備註
http://www.nalu.com.tw	200-400	場地費,天	收費還有入場費,場地費以位置分有不同標準,詳見網站說明
http://a0955818930.pixnet.net/blog/post/145409290	800	帳	
http://nnvh1021.pixnet.net/blog	700-800	車,天	半日(週一至週四):700/車,天。例假日(週五-週日及國定假日):800/車,天
http://www.tumuyi.com.tw	1000-1200	4人	超過4人,每加一人,每人需加收大人200元、小孩100元/人。2014農曆春節假期營地費:1200元
https://www.facebook.com/alfa0156gta	700	營位費	收費詳情請聯絡營地
http://camp0401.pixnet.net/blog	800-1000	帳篷/天	費用包括1個停車位、水電、衛浴及清潔費用
http://hagin.pixnet.net/blog	700-2000	營地	有分帳篷及不同區場地費,詳細收費請電洽
http://goo.gl/iN9a8j	100	門票	露營免費、門票費100/人、50/國小學童(幼稚園及退休軍公教免費)、停車費40/車
http://www.ruohlan.com.tw	500-700	營地	營地費500元、客廳帳200元、賞螢火蟲每人60元
	200	人	
https://www.facebook.com/saijiapark	200-300	露營平台	尚有門票收費、停車費,並分平日、假日不同收費標準,超過6人住,每人加收150/人天。實際收費請聯絡該單位。
http://1065529.88u.com.tw	100-200	人	大人(包括國中生):200元、國小學生:100元、五歲以下不收費
http://sophiencalvin.pixnet.net/blog	800-900	營位	草地營位800元(以一家4人為上限),多1人加收100元,棧板及棚架營位另加收100元。每一營位以一車帳篷加一炊事帳為主,多占一位置加收400元。訪客酌收入園潔費50元人
http://www.i-camping.com.tw	800-1000	營位	營位分有頂營位、景觀平台營位、草地營位;又分平日及假日不同收費。詳見網站說明
http://www.toyugi.com.tw	500-2000	營位	不供電。詳細收費規定請見網站說明
http://camping33.pgo.tw	800-1000	有頂營位	平日800/頂、假日1000/頂,每個營位限5人,限搭一頂睡帳、營位人數超出限額時,多加150元人水、電、清潔費(換天數計算),詳細收費請見網站說明
http://nr8731193.pixnet.net/blog	600-1000	水泥營位	一車一營位人數為4人內,超出部分一人200元/天,營位分水泥及草皮營位,又依非假日、假日、連續假日而有不同收費標準,詳見網站說明
http://www.yuan-hhs.com.tw/	200	人	不含早餐、帳篷及其他自備
http://blog.xuite.net/kkk5761/twblog	600-1000	營位	分為不同營位費用,詳見網站說明

****以上內容僅供參考,實際收費及營區狀況,請參考各營地公告為主**

商周其他系列 BO0223

帶孩子一起露營趣

國家圖書館出版品預行編目(CIP)資料

帶孩子一起露營趣／吳易芸、曾文永◎合
著；初版. -- 臺北市
商周出版：城邦文化發行，2015.03
　面；　公分
ISBN　978-986-272-755-3（平裝）
1.旅遊　2.親子教育
992.78　　　　　　　　　　　　104001738

作　　　者——吳易芸、曾文永
企劃選書——張曉蕊、簡翊茹
責任編輯——簡翊茹
版　　　權——黃淑敏
行銷業務——周佑潔、張倚禎

總 編 輯——陳美靜
總 經 理——彭之琬
發 行 人——何飛鵬
法律顧問——台英國際商務法律事務所　羅明通律師
出　　　版——商周出版
　　　　　　臺北市中山區民生東路二段141號9樓
　　　　　　電話：(02) 2500-7008　傳真：(02) 2500-7759
　　　　　　E-mail：bwp.service@cite.com.tw
發　　　行——英屬蓋曼群島商家庭傳媒股份有限公司城邦分公司
　　　　　　臺北市中山區民生東路二段141號2樓
　　　　　　讀者服務專線：0800-020-299　24小時傳真服務：(02)2517-0999
　　　　　　讀者服務信箱E-mail：cs@cite.com.tw
劃撥帳號——19833503　戶名：英屬蓋曼群島商家庭傳媒股份有限公司城邦分公司
訂購服務——書虫股份有限公司　客服專線：(02)2500-7718；2500-7719
服務時間——週一至週五上午09:30-12:00；下午13:30-17:00
　　　　　　24小時傳真專線：(02)2500-1990；2500-1991
　　　　　　劃撥帳號：19863813　戶名：書虫股份有限公司
　　　　　　E-mail：service@readingclub.com.tw
香港發行所——城邦（香港）出版集團有限公司
　　　　　　香港灣仔駱克道193號超商業中心1樓
　　　　　　電話：(852) 2508-6231　傳真：(852) 2578-9337
馬新發行所——城邦（馬新）出版集團
　　　　　　Cité (M) Sdn. Bhd. 41, Jalan Radin Anum,
　　　　　　Bandar Baru Sri Petaling, 57000 Kuala Lumpur, Malaysia.
　　　　　　電話：(603)9057-8822　傳真：(603)9057-6622

封面設計——吳怡嫻
內頁排版——果實文化
印　　　刷——鴻霖印刷傳媒股份有限公司
總 經 銷——高見文化行銷股份有限公司 地址：新北市樹林區佳園路二段70-1號
　　　　　　電話：(02) 2668-9005　傳真：(02) 2668-9790 客服專線：0800-055-365
行政院新聞局北市業字第913號

2015年02月26日初版1刷
Printed in Taiwan
ISBN　978-986-272-755-3

城邦讀書花園
www.cite.com.tw

 商周出版

廣　告　回　函
北區郵件管理登記證
北臺字第00791號
郵資已付，免貼郵票

10483　台北市中山區民生東路二段141號2樓
英屬蓋曼群島商家庭傳媒股份有限公司　城邦分公司

請沿此虛線剪下 ✂

活動專用讀者回函

謝謝您購買《帶孩子一起露營趣》，為回饋讀者，前50名寄回回函卡者，可獲得價值300元戶外枕頭套一副。

於2015年04月20日前寄回回函卡者，有機會獲得價值3,900元的「Haglöfs Lava 50」50升可背可提露營裝備袋（一名）、價值3,200元「Haglöfs Dome 40」40升可背可提露營裝備袋（一名），以及價值3,200元「Haglöfs Miro Large」25升後背包（一名）。活動期限至2015年04月20日為止（以郵戳為憑），並於2015年04月30日公布於商周出版FACEBOOK粉絲團，並以e-mail通知。回函卡影印無效；出版社保留更改活動之權利。

枕頭套
PictorPillowCase

50升裝備袋 Lava50

40升裝備袋
Dome40

後背包MiroL

書號：B00223　　書名：帶孩子一起露營趣　　編碼：

 商周出版

讀者回函卡

感謝您購買我們出版的書籍！請費心填寫此回函卡，我們將不定期寄上城邦集團最新的出版訊息。

不定期好禮相贈！
立即加入：商周出版
Facebook 粉絲團

姓名：＿＿＿＿＿＿＿＿＿＿＿＿＿＿＿＿＿＿　性別：□男　□女

生日：西元＿＿＿＿＿＿年＿＿＿＿＿＿月＿＿＿＿＿＿日

地址：＿＿＿＿＿＿＿＿＿＿＿＿＿＿＿＿＿＿＿＿＿＿＿＿

聯絡電話：＿＿＿＿＿＿＿＿＿＿　傳真：＿＿＿＿＿＿＿＿

E-mail：

學歷：□ 1. 小學 □ 2. 國中 □ 3. 高中 □ 4. 大學 □ 5. 研究所以上

職業：□ 1. 學生 □ 2. 軍公教 □ 3. 服務 □ 4. 金融 □ 5. 製造 □ 6. 資訊

　　　□ 7. 傳播 □ 8. 自由業 □ 9. 農漁牧 □ 10. 家管 □ 11. 退休

　　　□ 12. 其他＿＿＿＿＿＿＿＿＿＿＿＿＿＿＿＿＿＿＿＿＿

您從何種方式得知本書消息？

　　　□ 1. 書店 □ 2. 網路 □ 3. 報紙 □ 4. 雜誌 □ 5. 廣播 □ 6. 電視

　　　□ 7. 親友推薦 □ 8. 其他＿＿＿＿＿＿＿＿＿＿＿＿＿＿＿

您通常以何種方式購書？

　　　□ 1. 書店 □ 2. 網路 □ 3. 傳真訂購 □ 4. 郵局劃撥 □ 5. 其他＿＿＿

您喜歡閱讀那些類別的書籍？

　　　□ 1. 財經商業 □ 2. 自然科學 □ 3. 歷史 □ 4. 法律 □ 5. 文學

　　　□ 6. 休閒旅遊 □ 7. 小說 □ 8. 人物傳記 □ 9. 生活、勵志 □ 10. 其他

對我們的建議：＿＿＿＿＿＿＿＿＿＿＿＿＿＿＿＿＿＿＿＿＿

＿＿＿＿＿＿＿＿＿＿＿＿＿＿＿＿＿＿＿＿＿＿＿＿＿＿＿＿

＿＿＿＿＿＿＿＿＿＿＿＿＿＿＿＿＿＿＿＿＿＿＿＿＿＿＿＿